简单优美的花果刺绣

〔日〕美力 著

李雪花 译

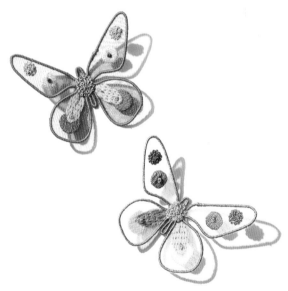

河南科学技术出版社

· 郑州 ·

目 录

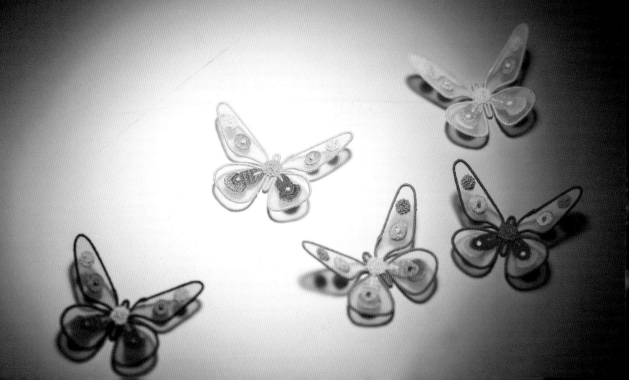

可以完全忠实于本书的作品，

也可挑选自己喜欢的颜色、尺寸、针法、绣布。

甚至可以精心挑选书中图案随意搭配，

找寻自己中意的配色，

改变线的股数，

自由发挥想象力，享受属于自己的刺绣。

MIRIKI
美力

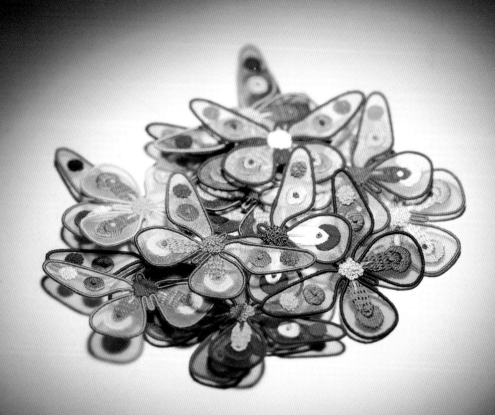

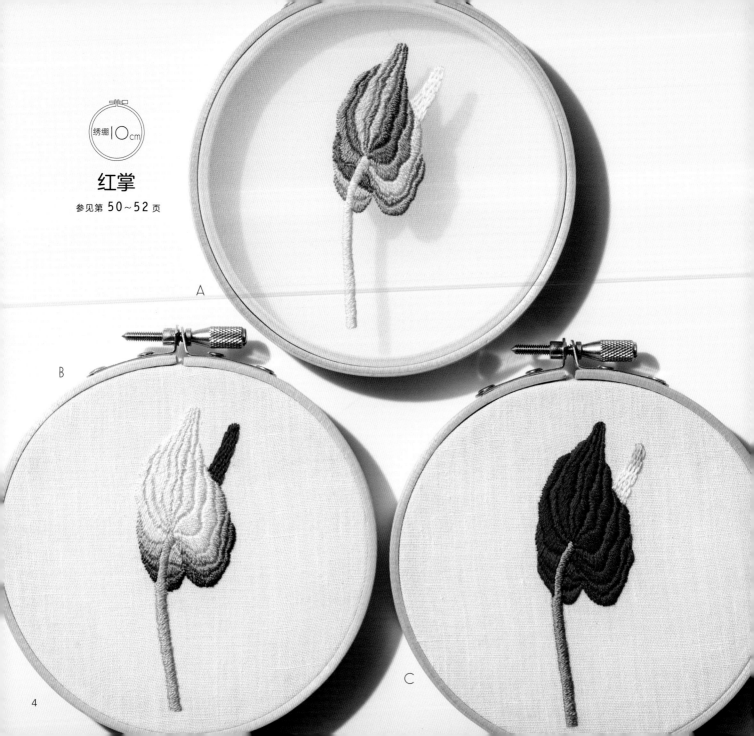

绣绷 10cm

红掌

参见第 50~52 页

A

B

C

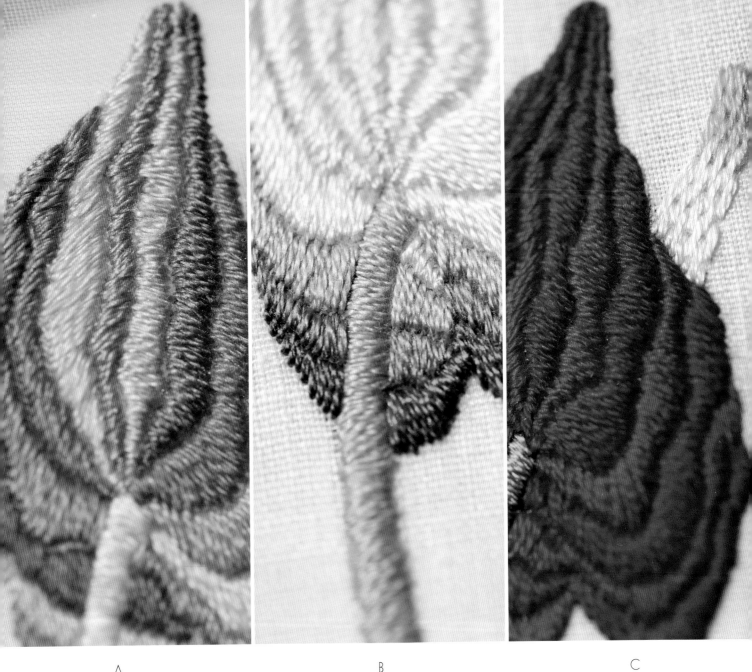

A

B

C

绣绷 12cm

云朵花

参见第 53 页

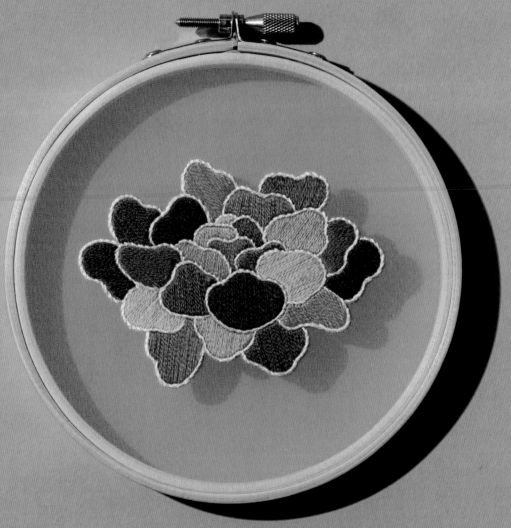

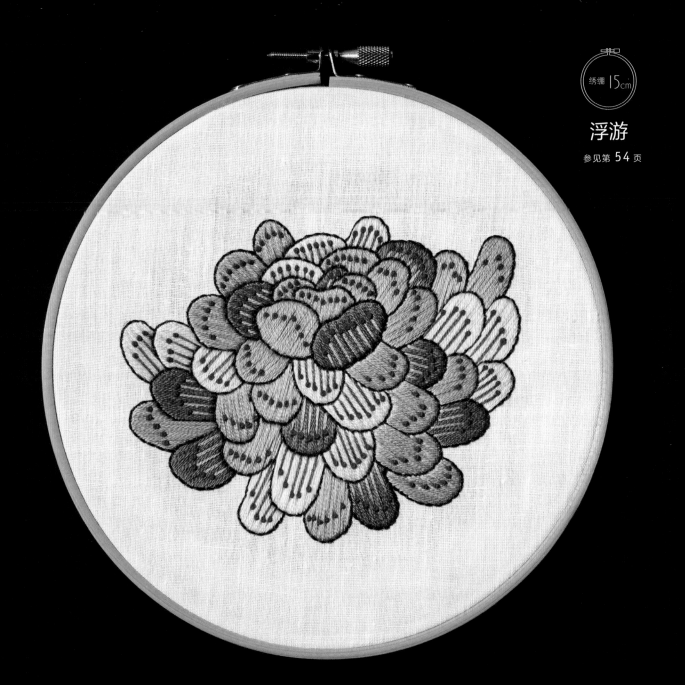

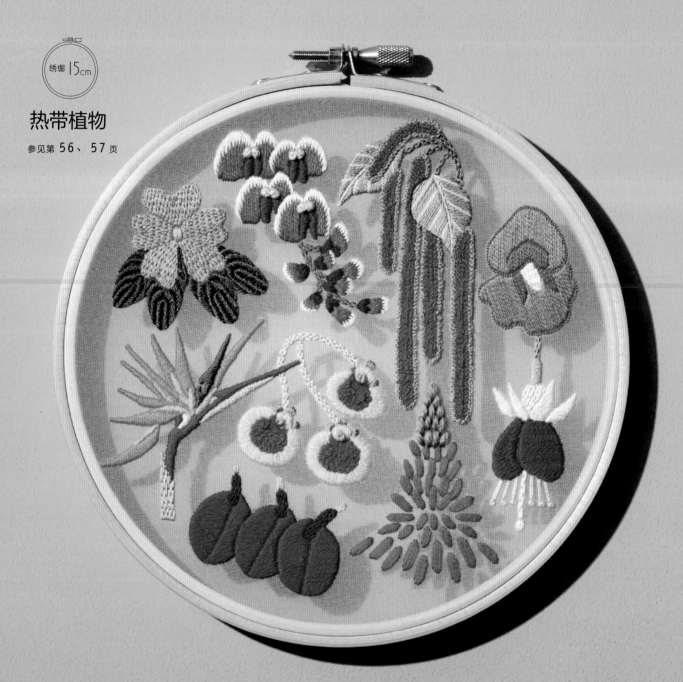

绣绷 15cm

热带植物

参见第 56、57 页

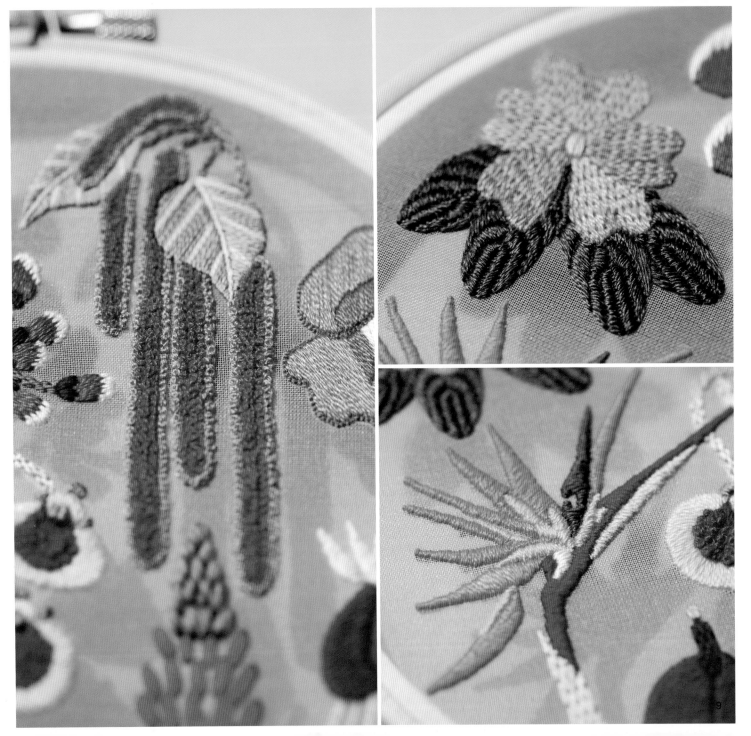

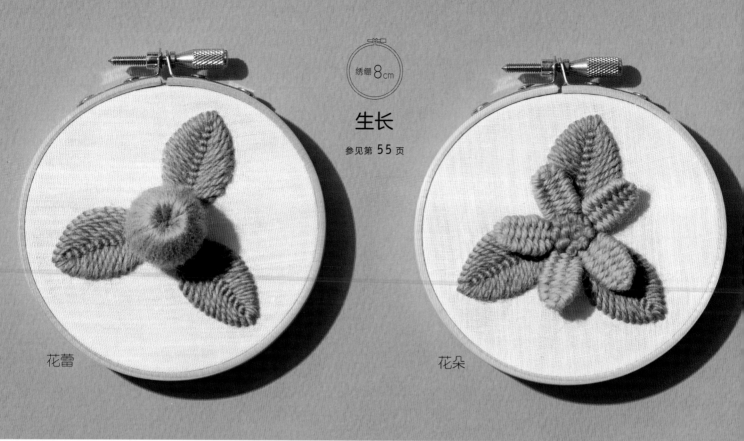

生长

参见第 55 页

花蕾

花朵

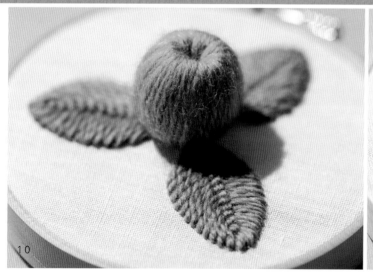

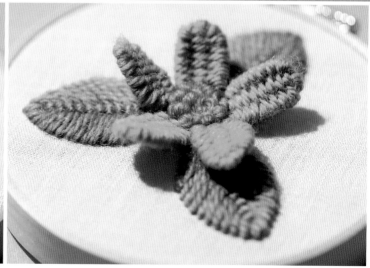

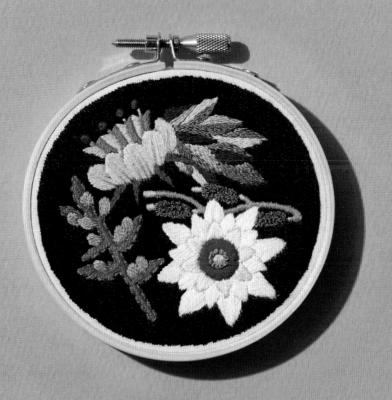

欢喜

参见第 58 页

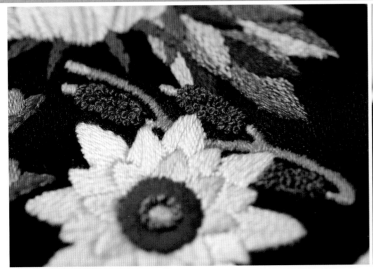

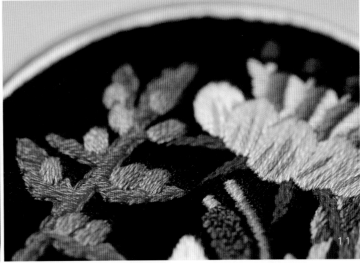

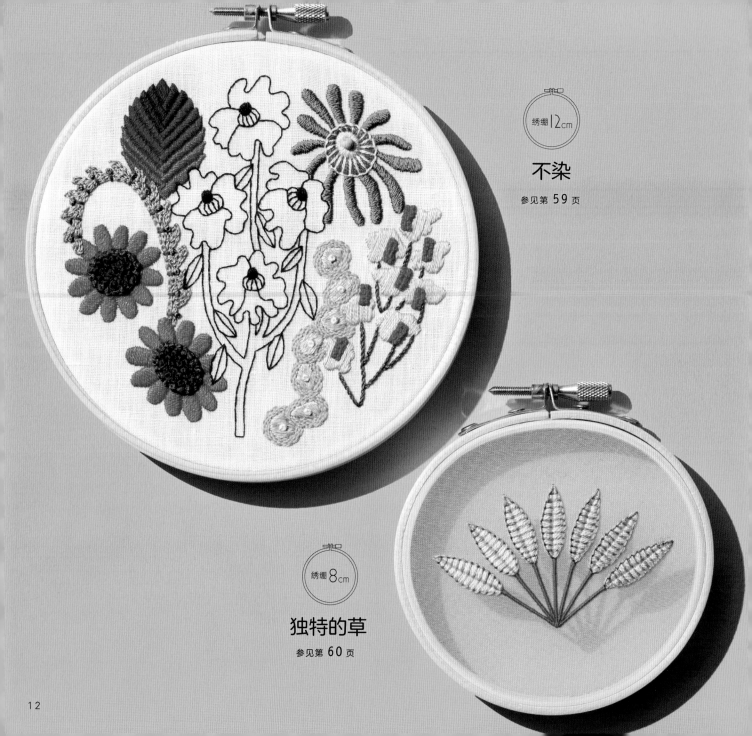

绣绷12cm

不染

参见第 59 页

绣绷8cm

独特的草

参见第 60 页

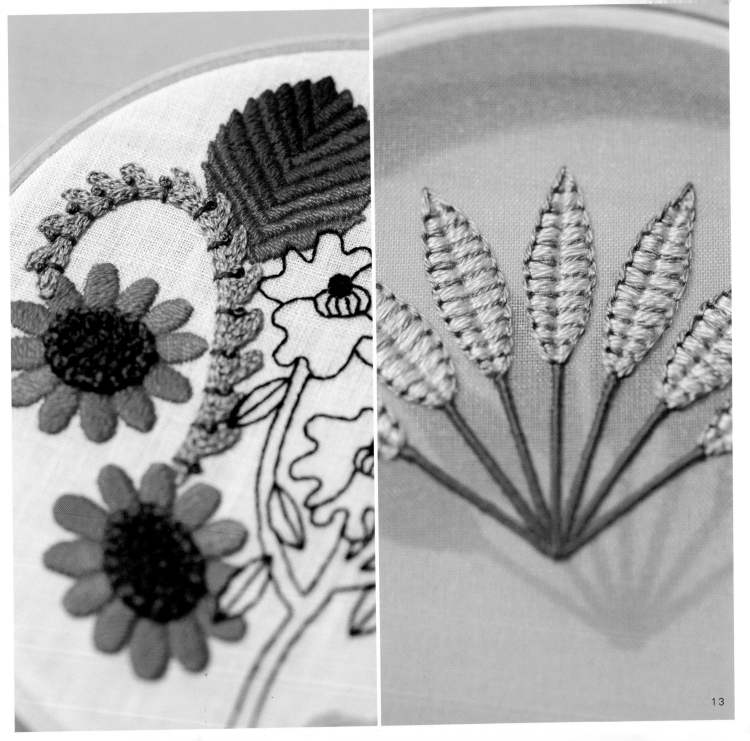

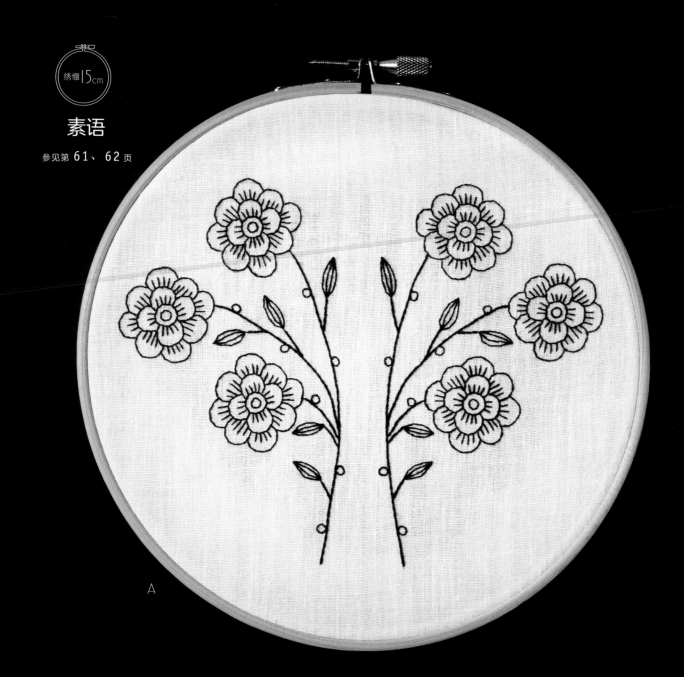

素语

参见第 61、62 页

A

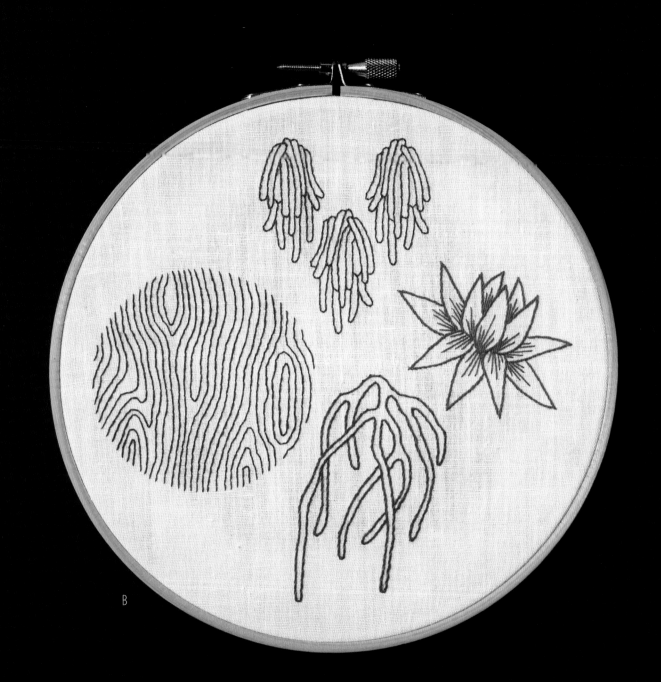

B

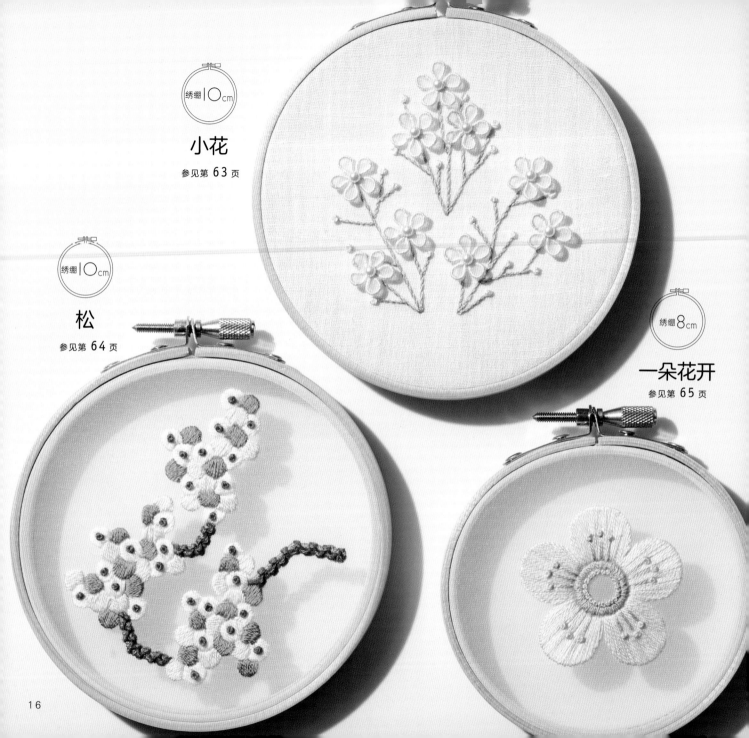

绣绷 10cm

小花

参见第 63 页

绣绷 10cm

松

参见第 64 页

绣绷 8cm

一朵花开

参见第 65 页

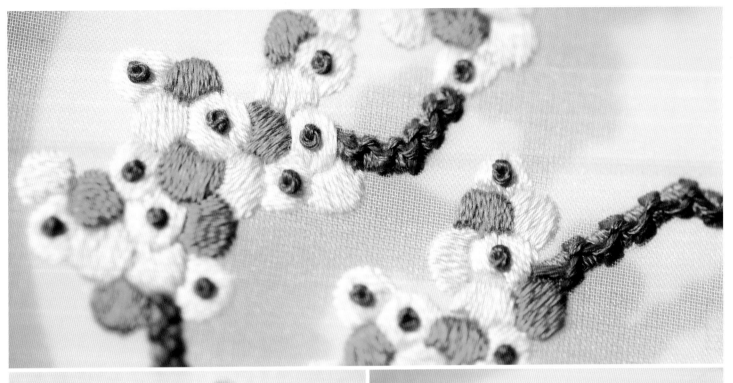

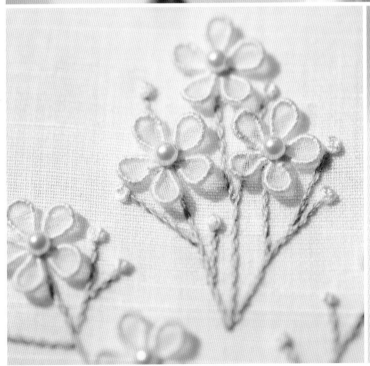

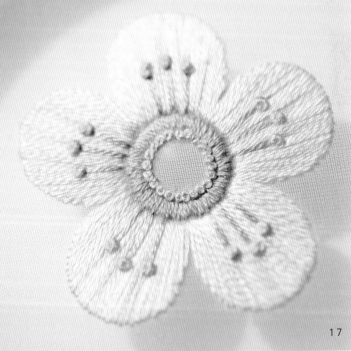

双生花

参见第 66 页

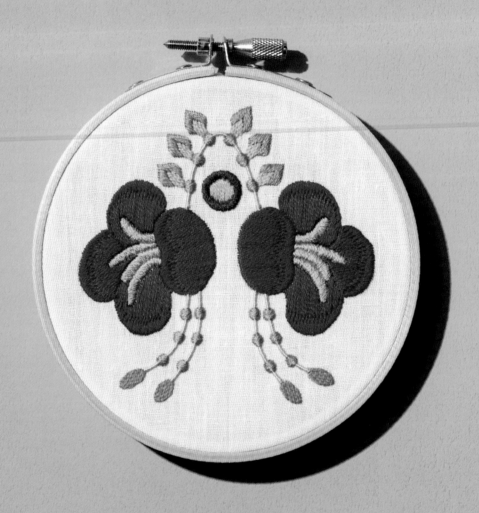

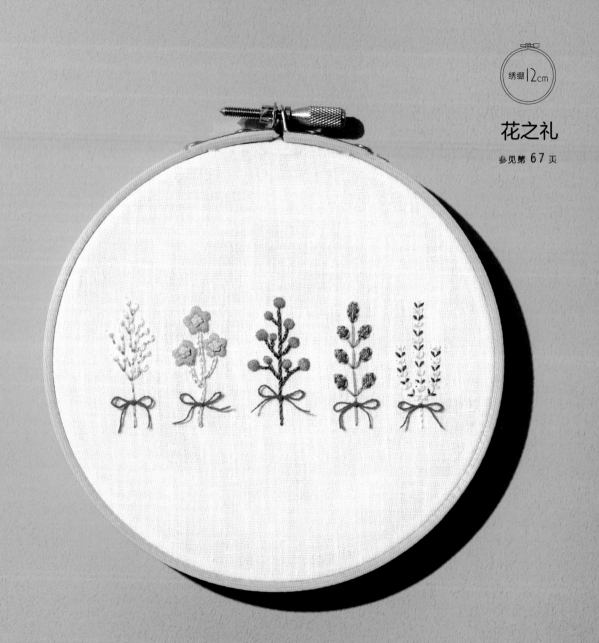

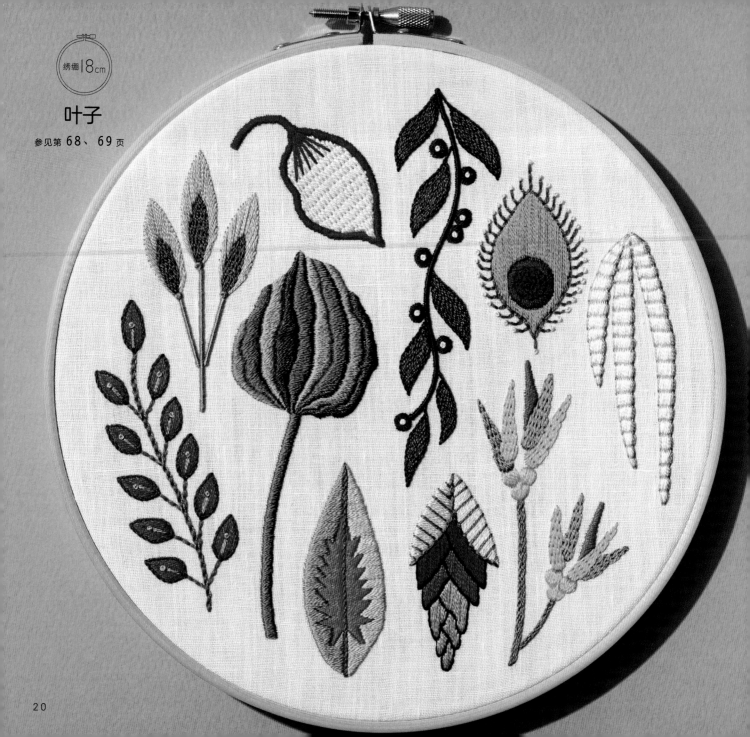

绣绷18cm

叶子

参见第 68、69 页

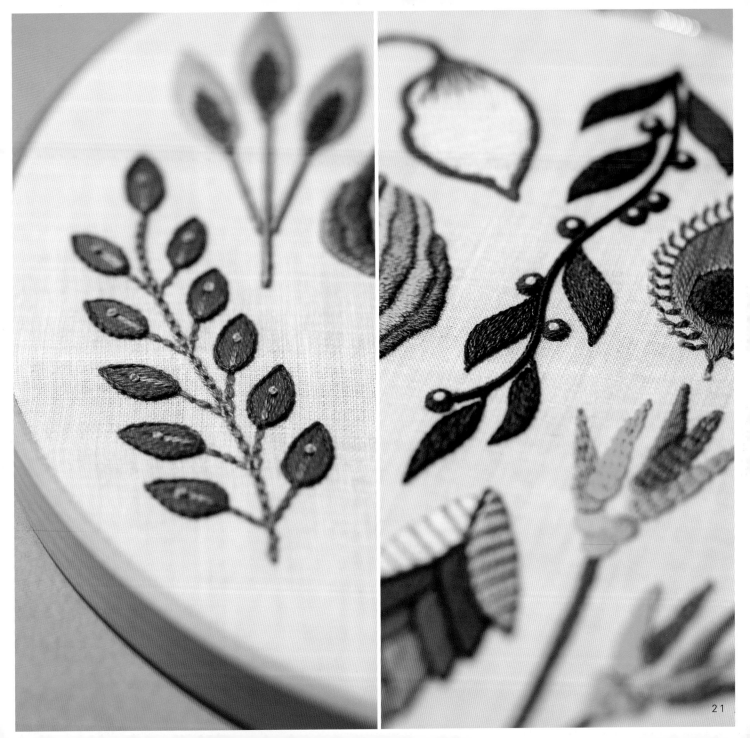

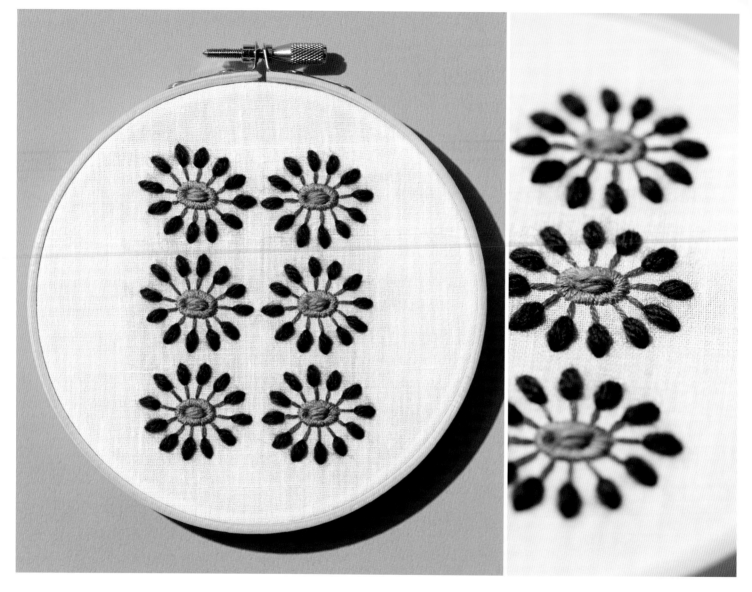

 绣绷12cm

花之眼

参见第 70 页

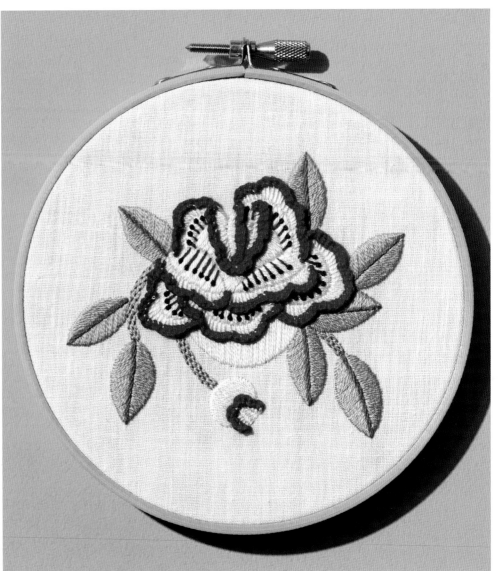

玫瑰

参见第 71 页

绣绷 12cm

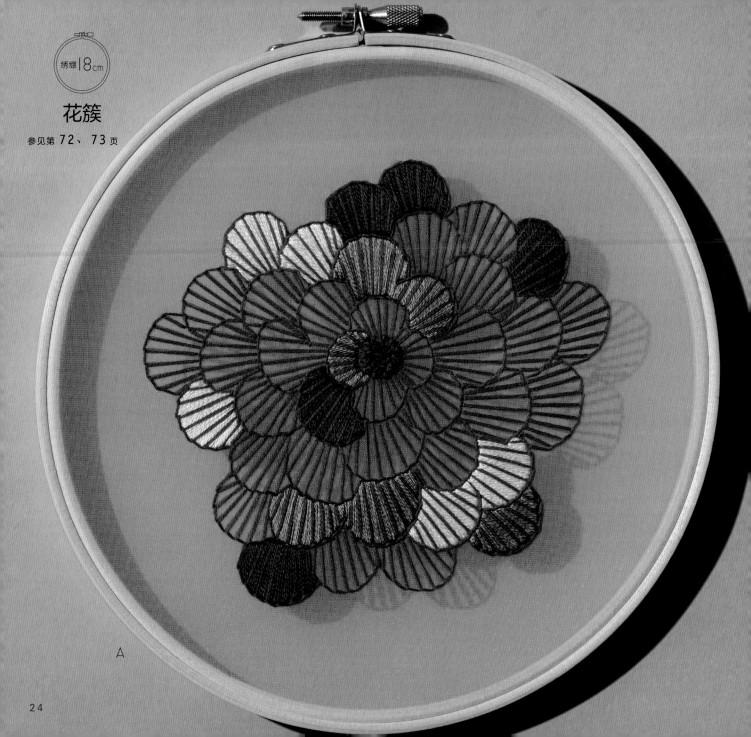

A

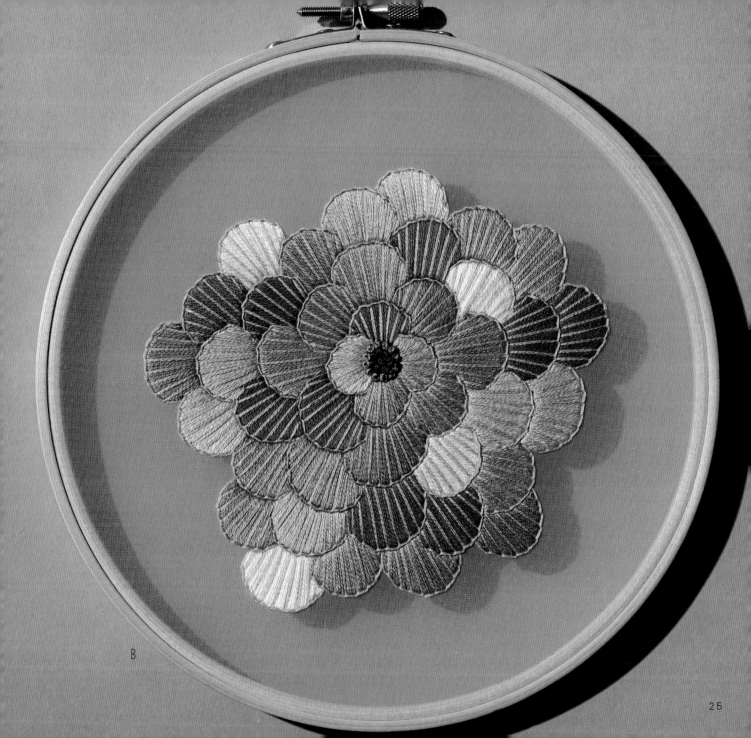

B

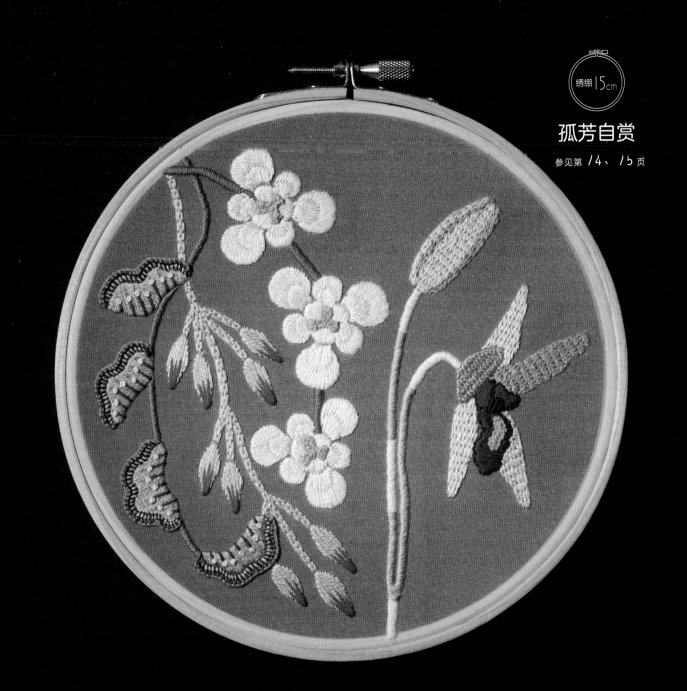

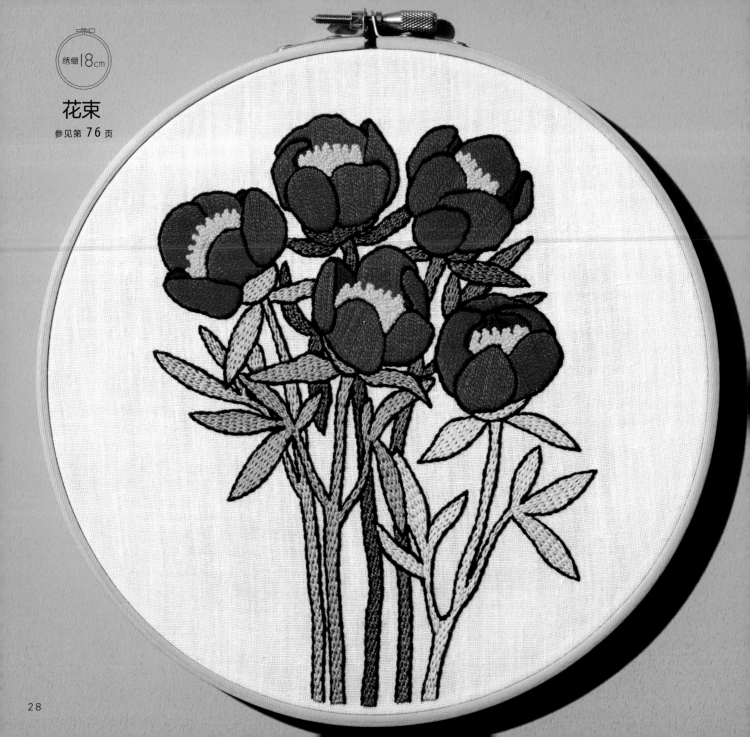

花束

参见第 76 页

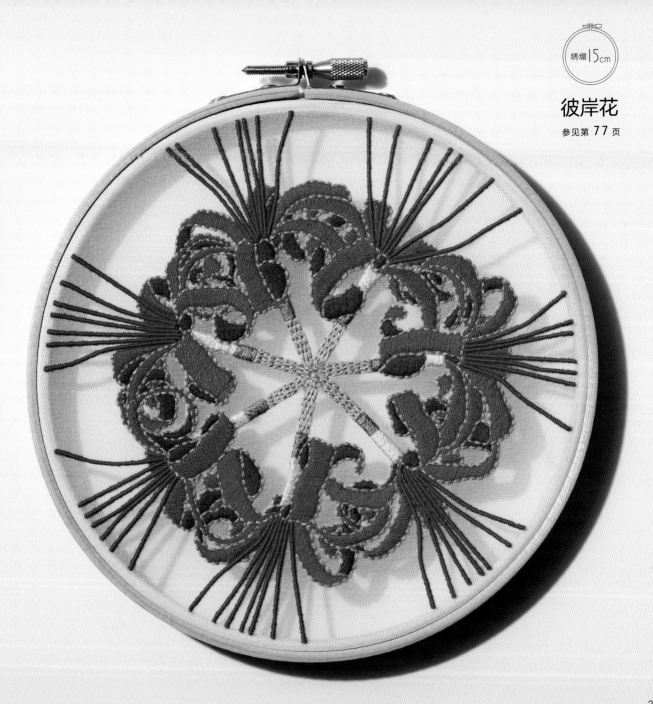

彼岸花

参见第 77 页

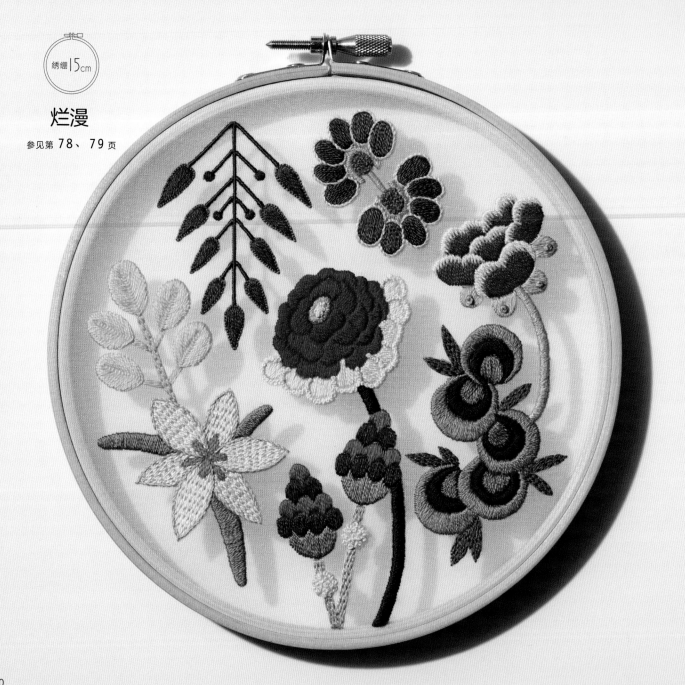

绣绷15cm

烂漫

参见第 78、79 页

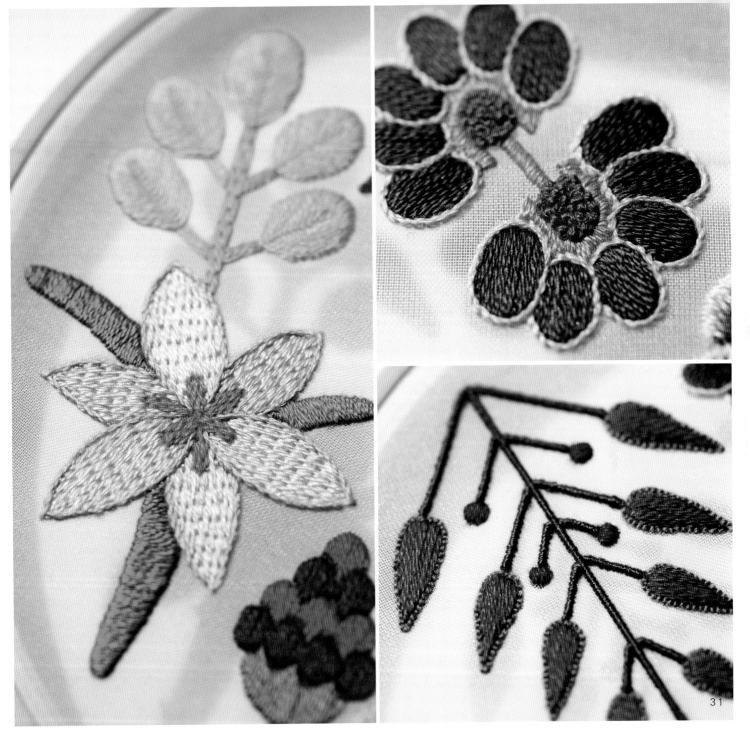

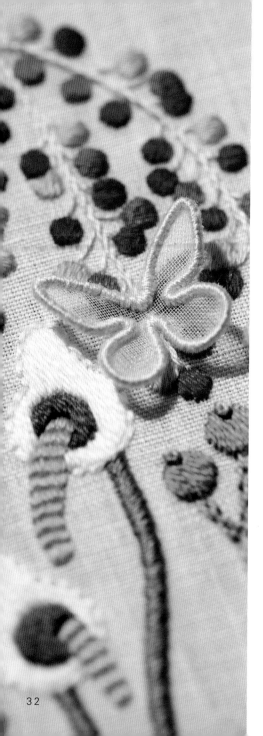

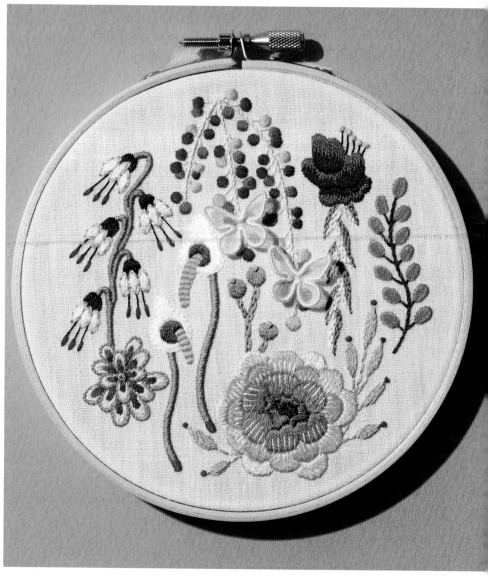

 绣绷12cm

蝶恋花

参见第 80、81 页

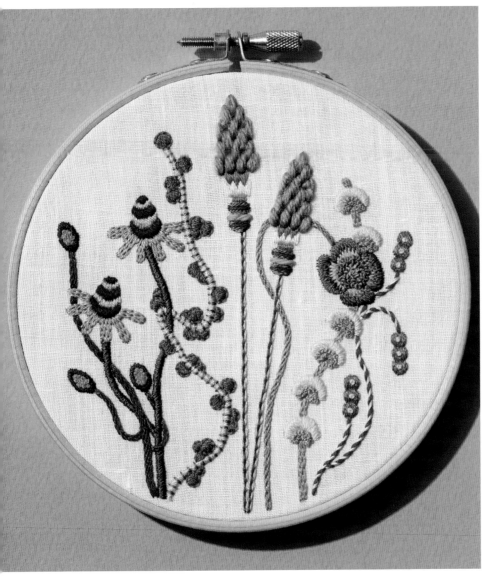

绣绷 12cm

共生

参见第 82、83 页

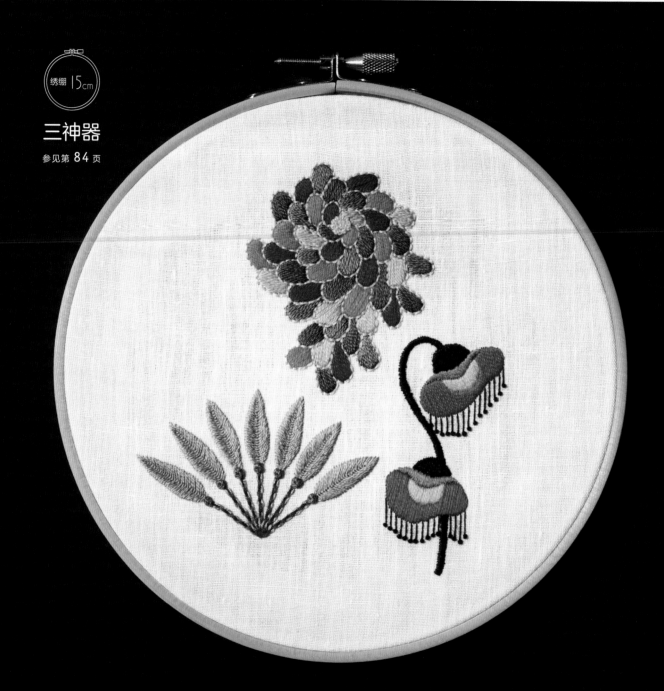

绣绷 15cm

三神器

参见第 **84** 页

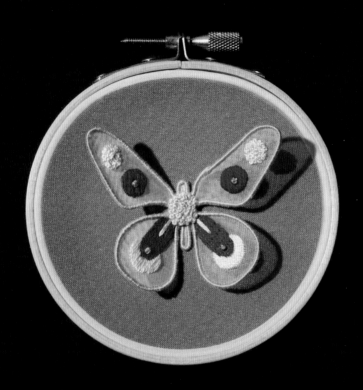

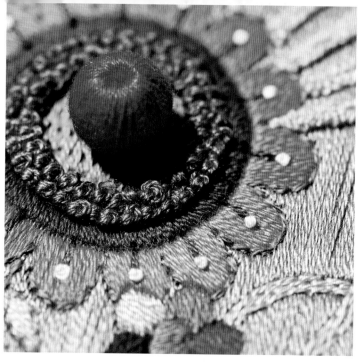
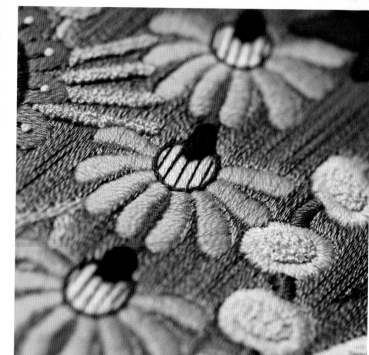
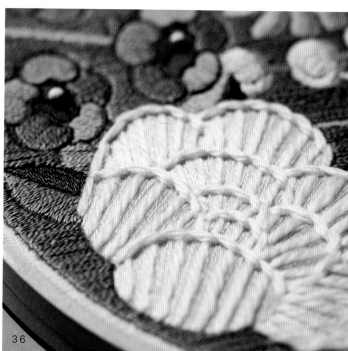
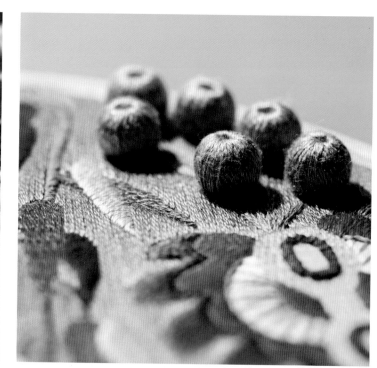

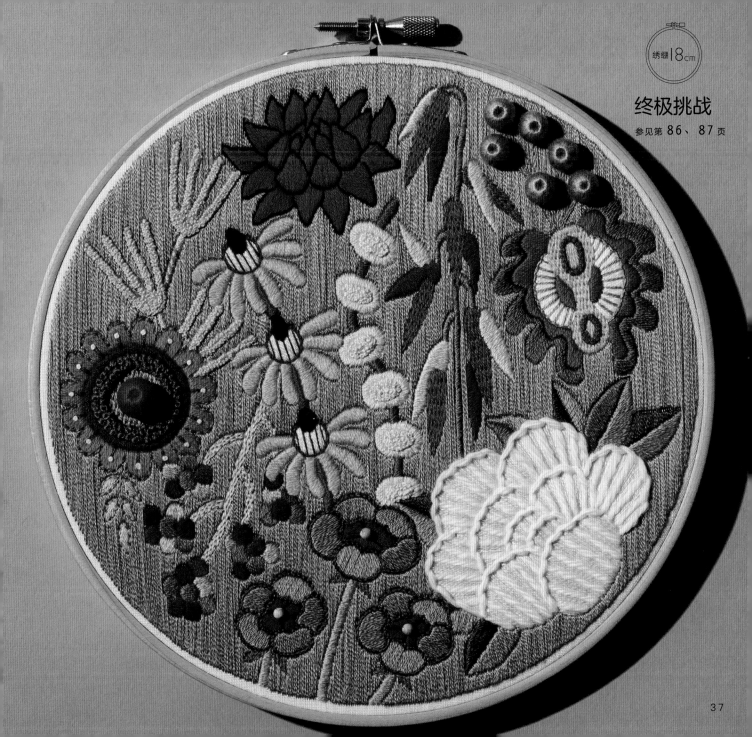

终极挑战
参见第 86、87 页

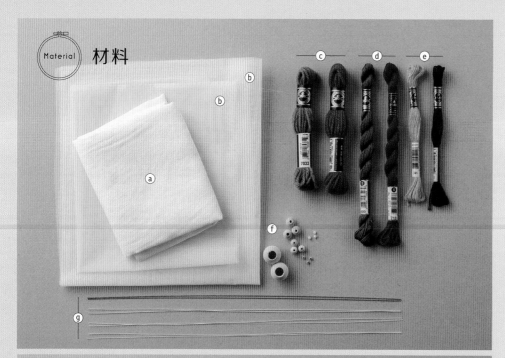

ⓐ 亚麻布

ⓑ 欧根纱

ⓒ 羊毛刺绣线

ⓓ 5 号珍珠棉刺绣线

ⓔ 25 号刺绣线

ⓕ 直径20mm、10mm、8mm、3mm木珠，
直径3mm珍珠

ⓖ 铁丝（图中由上到下分别为 No.24、
No.26、No.28、No.30 ）

*各作品的刺绣线用量标准：各色1 束。只有第36、
37 页的"终极挑战"，需要使用2 束刺绣线

*铁丝粗细：数字越大，铁丝越细

*ⓐ为CHECK&STRIPE 品 牌，ⓒ ~ ⓔ为DMC
品牌，ⓕ为TOHO品牌，ⓖ为SS MIYUKI studio
品牌

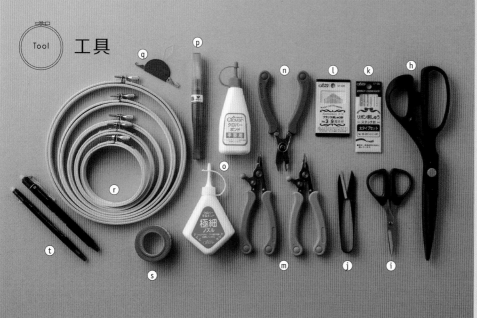

Tool 工具

ⓗ 裁布剪刀

ⓘ 普通剪刀

ⓙ 线头剪刀

ⓚ 丝带绣针（粗）

ⓛ 法式绣针 No.3 ~ No.9

ⓜ 钳子（右：圆嘴、左：平嘴）

ⓝ 剪钳

ⓞ 手工胶水（下：极细嘴）

ⓟ 锁边液（笔形）

ⓠ 穿线器

ⓡ 绣绷（由内到外直径分别为：8cm、
10cm、12cm、15cm、18cm ）

ⓢ 遮蔽胶带

ⓣ 中性笔（左下：细、右上：粗 ）

*ⓗ～ⓞ为CLOVER品牌，ⓠ为DMC品牌

刺绣技巧

图案描印方法

| 绣布 |

* 实物等大刺绣图案可直接复印或描印于描图纸中
* 描印的线条在刺绣完成后使用吹风机(柔和暖风)使其消散

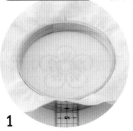

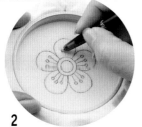

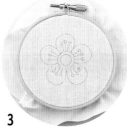

1
将绣布套入绣绷，放在实物等大刺绣图案上，并用遮蔽胶带固定绣绷。

2
使用中性笔描印图案线条。

3
图案描印完成之后，从绣绷中取下绣布，将描印面作为正面，并重新套入绣绷中。

亚麻布使用方法

开始刺绣前，将粗裁剪的绣布过水放一晚，抹平布纹之后待其阴干。绣布完全干燥之后，用熨斗烫平布纹。

| 欧根纱 |

* 实物等大刺绣图案可直接复印或描印于描图纸中
* 描印的线条在刺绣完成后使用吹风机(柔和暖风)使其消散

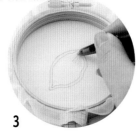

1
准备实物等大的刺绣图案。

2
将欧根纱套入绣绷，放在已翻到反面的实物等大刺绣图案上，并用遮蔽胶带固定绣绷。

3
使用中性笔描印图案线条。

4
图案描印完成，绣绷翻到正面的状态。

刺绣线使用方法

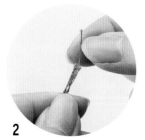

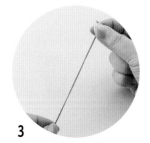

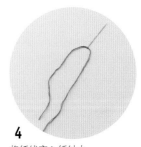

1
从整束25号刺绣线中抽出线头，剪取60~70cm长。

2
从6股捻合的绣线中，逐次抽出所需股数的绣线。

3
将抽出的绣线拉紧对齐。

4
将绣线穿入绣针中。

| 换线方法 | 需要换线时，将绣布翻到反面，并对之前刺绣完成的针迹始端及末端的线头进行处理。换线之后处理始端线头，并将绣针移至刺绣中间位置之后继续刺绣。 |

直线绣

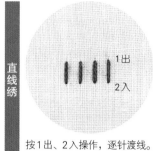

按1出、2入操作，逐针渡线。

轮廓绣

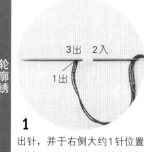

1
出针，并于右侧大约1针位置入针（2入）。返回至针迹中间（3出）。

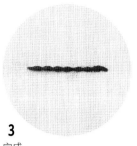

2
于右侧大约1针位置入针（4入），从2入相同的针孔中出针（5出）。按此重复操作。

3
完成。

法式结粒绣
绕线2圈

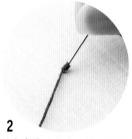

1
出针，将绣线按指定圈数缠绕针尖（图中为2圈）。

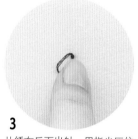

2
从穿出线的旁边，刺入绣针。拉紧绣线，使缠绕的绣线贴近绣布。

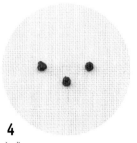

3
从绣布反面出针，用指尖压住缠绕的绣线（避免松开），同时慢慢拉紧绣布反面的绣线。

4
完成。

直线绣+飞鸟绣

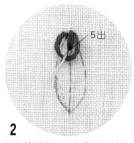

1
制作直线绣。从直线绣的左侧出针（3出），于右侧入针（4入）。

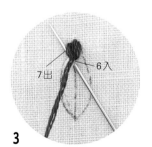

2
从直线绣的正下方出针（5出）。

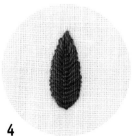

3
制作直线绣（6入），从左上方出针（7出），压实从左向右渡的线。

4
完成。

缎面绣

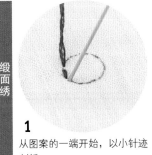

1

从图案的一端开始，以小针迹刺绣。

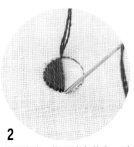

2

平行渡线，将面填充整齐，避免留下缝隙。

3

完成。

回针绣

1出　2入
3出

1

出针，于右侧大约1针位置入针（2入），从距离1出大约1针位置出针（3出）。

*轮廓绣、锁链绣填充面时同样处理

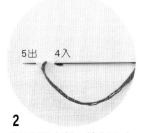

5出　4入

2

绣针返回右侧入针（4入），在左侧出针（5出）。按此重复操作。

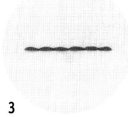

3

完成。

回针绣填充面

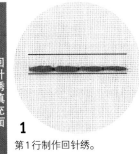

1

第1行制作回针绣。

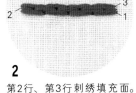

2　　　　　　　3
　　　　　　　1

2

第2行、第3行刺绣填充面。建议平行刺绣，避免留下缝隙。

扣眼绣

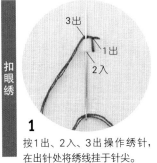

3出
1出
2入

1

按1出、2入、3出操作绣针，在出针处将绣线挂于针尖。

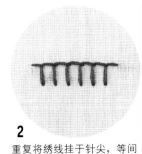

2

重复将绣线挂于针尖，等间距入针。最后，以小针迹止缝。

扣眼绣 + 扣眼绣

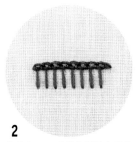

1出

1

从已完成的扣眼绣的侧面，拉出另一种线（1出）。绣针在已完成的针迹下方入针，另一种线挂于针尖，向上提起绣针。此时，保持绣布平整。

2

将挂上另一种线的绣针在已完成的每个扣眼绣中入针，制作扣眼绣。

锁链绣

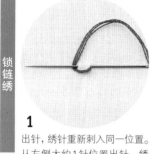

1

出针，绣针重新刺入同一位置。从左侧大约1针位置出针，绣线挂于针尖。

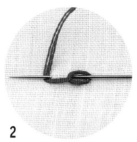

2

绣针重新刺入相同针孔之后出针，再将绣线挂于针尖。按此重复操作。

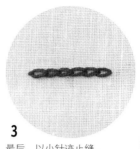

3

最后，以小针迹止缝。

绕线6圈卷线结粒绣

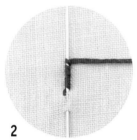

1出　3出
2入

1

按1出、2入、3出操作绣针。3出从1出的侧面出针。

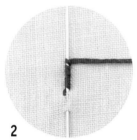

2

将绣线按指定圈数缠绕针尖（图中为6圈）。

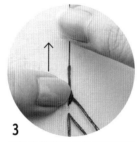

3

用指尖将缠绕的线按压于绣布，慢慢向上提起绣针。

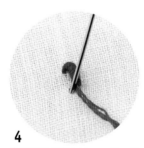

4

将缠绕的绣线压向2入处，绣针插入（2入）同一针孔。

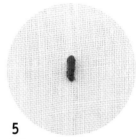

5

完成。

长短针绣

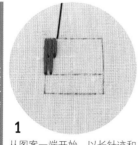

1

从图案一端开始，以长针迹和短针迹组合的直线绣填充面，避免留下缝隙。

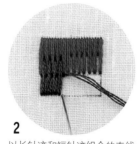

2

以长针迹和短针迹组合的直线绣，在已完成的直线绣之间填充。

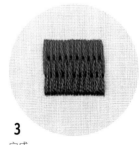

3

完成。

立体叶子绣

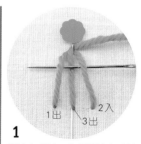

1出　3出　2入

1

出针（1出），将绣线挂在珠针上后入针（2入），再从正中间出针（3出），再将绣线挂在珠针上。从右至左，交替挑起绣线。

2

从左至右，交替挑起绣线。按此重复操作，避免留下缝隙。

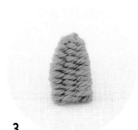

3

沿着绣布边缘交替挑起绣线，将绣针从珠针边缘拉出至绣布反面。最后，取下珠针。

螺纹人字绣

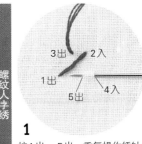

1

按1出～5出，重复操作绣针。

图中标注：3出　2入　1出　5出　4入

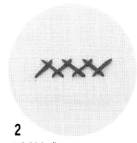

2

人字绣完成。

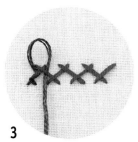

3

从人字绣内侧拉出另一种线的绣针，缠绕在人字绣上。注意不要挑起绣布。

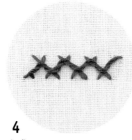

4

完成。

螺纹回针绣

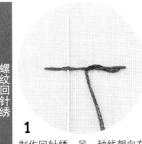

1

制作回针绣。另一种线朝向左侧逐针穿入回针绣中。注意不要挑起绣布。

2

绣至边缘后，继续将另一种线朝向右侧穿入。注意不要挑起绣布。

3

完成。

回针绣＋锁链绣

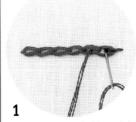

1

制作锁链绣。从锁链绣的内侧大约1针位置拉出另一种线，制作回针绣。

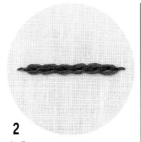

2

完成。

绕线回针绣

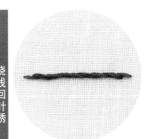

制作回针绣。将另一种线逐针穿入回针绣中。注意不要挑起绣布。

将绣线缠绕于铁丝

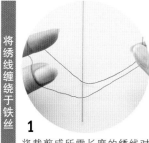

1

将裁剪成所需长度的绣线对折，上方放上铁丝。

2

将线头穿入对折的线环中，使其交叉。

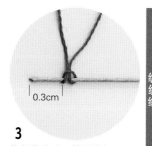

0.3cm

3

将绣线移动至铁丝端部0.3cm处。

缠绕绣

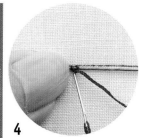

4

将铁丝放在图案线上方。绣线穿针，并将绣针从绣布反面拉出。

* 缠绕过程中注意避免绣线扯断

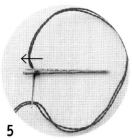

5

刺入绣针，从上到下用绣线缠绕铁丝，避免留下缝隙。

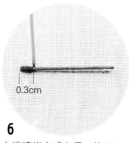

0.3cm

6

左端缠绕完成之后，从0.3cm处出针。

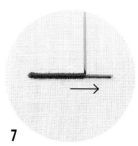

7

将绣线继续缠绕至铁丝右侧，避免留下缝隙。

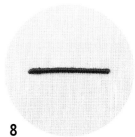

8

完成。

刺绣始端及末端的线头处理

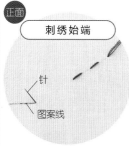

正面

刺绣始端

针

图案线

在稍稍偏离图案的位置刺入绣针，再将绣针移动至图案。

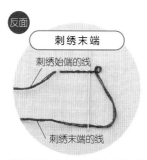

反面

刺绣末端

刺绣始端的线

刺绣末端的线

将绣针多次刺入已绣好的针迹中。刺绣始端的线头也同样处理。

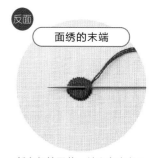

反面

面绣的末端

绣布保持平整，针尖多次穿入针迹中。

欧根纱的情况

绣线穿针，一端打结之后开始刺绣。刺绣末端在针迹反面穿针多次。仅第24页"花簇A"需要在刺绣末端打结。

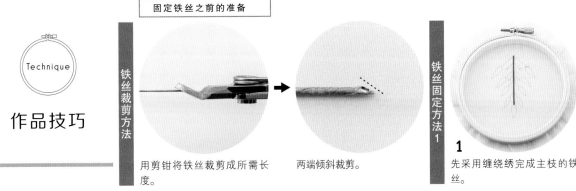

作品技巧

Technique

固定铁丝之前的准备

铁丝裁剪方法

用剪钳将铁丝裁剪成所需长度。

两端倾斜裁剪。

铁丝固定方法1

1

先采用缠绕绣完成主枝的铁丝。

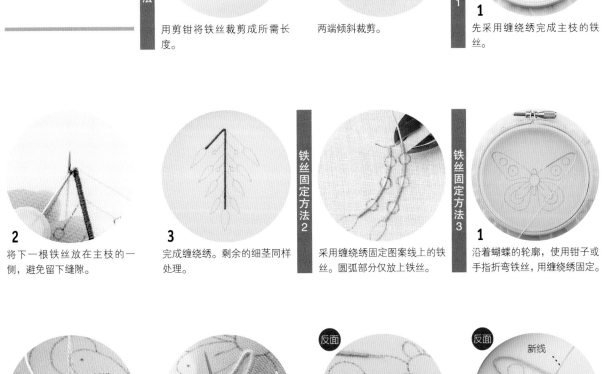

2

将下一根铁丝放在主枝的一侧，避免留下缝隙。

3

完成缠绕绣。剩余的细茎同样处理。

铁丝固定方法2

采用缠绕绣固定图案线上的铁丝。圆弧部分仅放上铁丝。

铁丝固定方法3

1

沿着蝴蝶的轮廓，使用钳子或手指折弯铁丝，用缠绕绣固定。

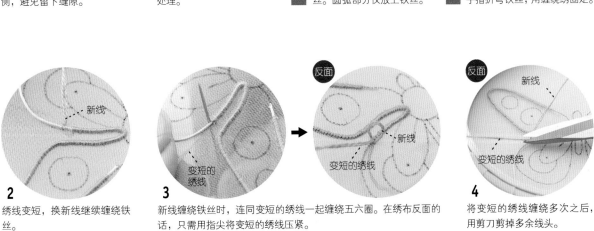

新线

2

绣线变短，换新线继续缠绕铁丝。

变短的绣线

反面

变短的绣线

新线

3

新线缠绕铁丝时，连同变短的绣线一起缠绕五六圈。在绣布反面的话，只需用指尖将变短的绣线压紧。

反面

新线

变短的绣线

4

将变短的绣线缠绕多次之后，用剪刀剪掉多余线头。

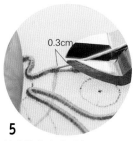

5

铁丝缠绕完成后留下0.3cm，用剪钳剪掉多余部分。

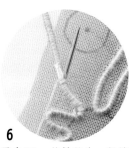

6

重合0.3cm的铁丝也一起缠绕。

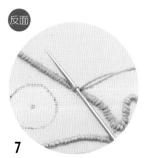

反面

7

将绣绷翻到反面，绣针多次穿入缠绕绣的针迹。

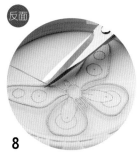

反面

8

多余的线头用剪刀剪掉。

* 裁剪时如手误剪断绣线，在相应位置涂抹手工胶水即可

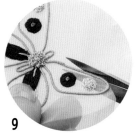

9

指定刺绣完成之后，从绣绷中取下欧根纱，沿着铁丝的轮廓，用剪刀剪掉多余部分。

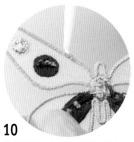

10

将蝴蝶翻到反面，缠绕末端涂上手工胶水，防止绣线绽开。

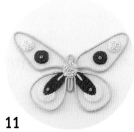

11

蝴蝶完成。

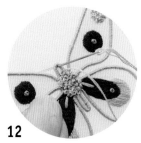

12

将蝴蝶放在底布上，在身体内侧刺入指定针迹，止缝。

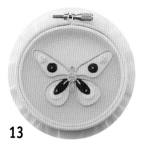

13

完成后的样子。

14

指尖压住蝴蝶身体，轻轻上推翅膀，使蝴蝶呈现立体感。

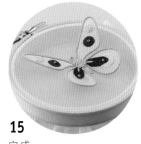

15

完成。

立体小花固定方法

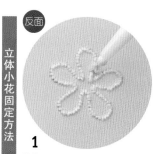

反面

1

将绣绷翻到反面，缠绕末端部分涂上手工胶水，防止绣线绽开。

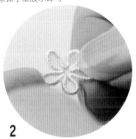

2

从绣绷中取下欧根纱，沿着铁丝的轮廓用剪刀剪掉多余部分之后，指尖轻轻折弯花瓣，使其呈现立体感。

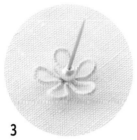

3

绣线穿针，一端打结。从指定位置的绣布反面，将绣针拉出到正面，按顺序穿入小花、珍珠。

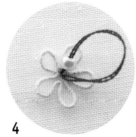

4

绣针从珍珠底部刺入绣布反面。

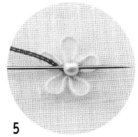

5

再次将绣针拉出到正面，穿入小花的珍珠中。

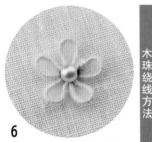

6

绣针从珍珠底部刺入绣布反面，打结之后用剪刀剪掉多余线头。

木珠绕线方法

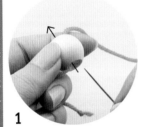

1

绣线穿针，一端打结。指尖夹住打结的线头，从木珠下方孔向上穿入绣针。

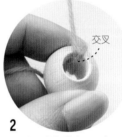

交叉

2

在孔内，将绣线交叉一次。

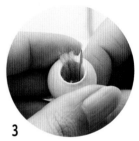

3

重复绣针从下向上穿入孔中的操作。

4

绕线，避免留下缝隙。

缠绕末端

5

绣针刺入缠绕末端的相反位置。

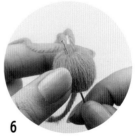

6

从下方的孔拉出绣针。

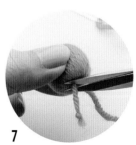

7

在木珠的边缘，用剪刀剪掉打结的绣线。

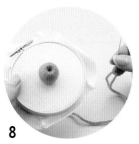

8

绣针刺入底布的指定位置，止缝木珠。

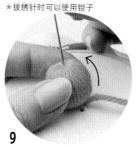

*拔绣针时可以使用钳子

9

从木珠底部拉出绣针，再由上至下从木珠中心的孔中穿出，将绣针刺入绣布反面。

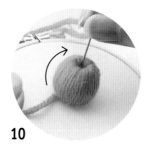

10

再次从木珠底部拉出绣针，从珠子后侧穿入上方的孔，最后从绣布反面出针。

反面

11

将绣绷翻到反面，沿着绣布边缘打结2次，用剪刀剪掉多余线头。

Technique

其他技巧

在绣绷上固定绣布的方法

绣布

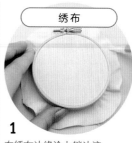

1

在绣布边缘涂上锁边液。

2

整圈缩缝。将绣线交叉之后收紧，使布边收拢于绣绷内侧。

3

打结2次，用剪刀剪掉多余线头。

4

完成。

欧根纱

1

刺绣完成后，收紧绣绷的绷钉。

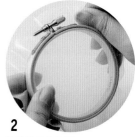

2

将欧根纱完全撑开。

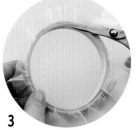

3

沿着绣绷的边缘，用剪刀剪掉多余的欧根纱。

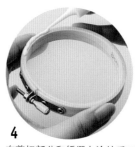

4

在剪切部分和绣绷上涂抹手工胶水，并待其充分干燥。

5

完成。

作品刺绣图案

参见第 4、5 页 **红掌 A**

绣绷 10cm

- 实物等大刺绣图案使用原尺寸
- 实物等大刺绣图案的圆形轮廓线为绣绷。描印图案时，不需要描印圆形轮廓
- （　）内数字为绣线色号
- 对齐捻合绣线的股数为 2 股

材 料

▷ 25 号刺绣线…DMC
　13、20、3770、3779、356、760、3608、21、3836
▷ 绣布
　欧根纱（白色）

实物等大刺绣图案

①缎面绣（13）
②缎面绣（20）… ●
③缎面绣（3779）… ●
④缎面绣（356）… ●
⑤缎面绣（760）
⑥缎面绣（3608）
⑦缎面绣（21）… ●
⑧缎面绣（3836）
⑨回针绣（3770）

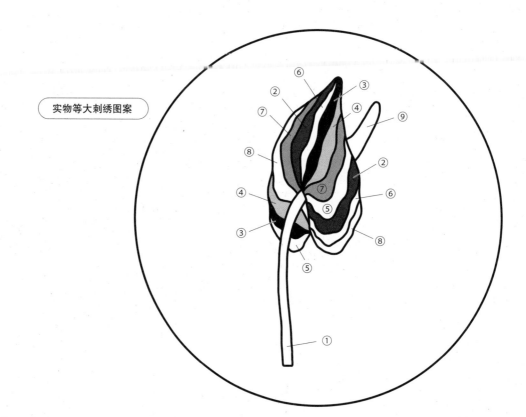

4、5页　红掌 B

绣绷 10 cm

- 实物等大刺绣图案使用原尺寸
- 实物等大刺绣图案的圆形轮廓线为绣绷。描印图案时，不需要描印圆形轮廓
- （　　）内数字为绣线色号
- 对齐捻合绣线的股数为 2 股

材料

▷ 25 号刺绣线…DMC
　ECRU、772、704、099、437、701、718
▷ 绣布…CHECK&STRIPE
　亚麻布（米白色）

实物等大刺绣图案

① 缎面绣（ECRU）
② 缎面绣（437）
③ 缎面绣（772）
④ 缎面绣（704）… ●
⑤ 缎面绣（701）… ●
⑥ 缎面绣（699）
⑦ 回针绣（718）
除指定外均用①刺绣

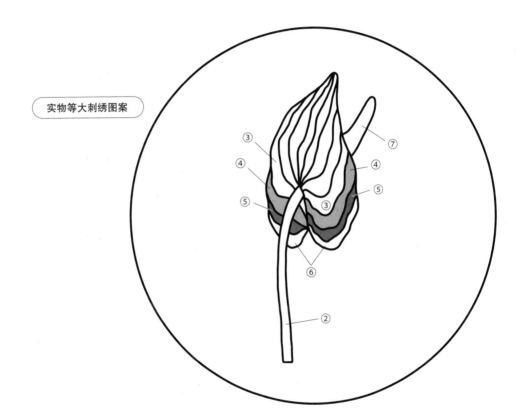

绣绷 10cm

· 实物等大刺绣图案使用原尺寸
· 实物等大刺绣图案的圆形轮廓线为绣绷。描印图案时，不
 需要描印圆形轮廓
· （ ）内数字为绣线色号
· 对齐捻合绣线的股数为 2 股

材料

▷ 25 号刺绣线…DMC
　321、817、701、746、728
▷ 绣布…CHECK&STRIPE
　亚麻布（米白色）

①缎面绣（321）… ●
②缎面绣（817）
③缎面绣（701）
④回针绣（746）
⑤回针绣（728）

实物等大刺绣图案

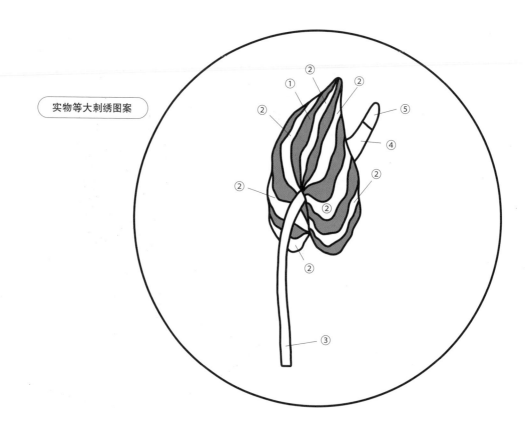

参见第
6 页

云朵花

绣绷12cm

- 实物等大刺绣图案使用原尺寸
- 实物等大刺绣图案的圆形轮廓线为绣绷。描印图案时，不需要描印圆形轮廓
- （　）内数字为绣线色号
- 对齐捻合绣线的股数为2股

材料

▷ 25 号刺绣线…DMC
B5200、796、3045、996、312、3746、3807、797、3844
▷ 绣布
欧根纱（白色）

实物等大刺绣图案

①轮廓绣（B5200）
②缎面绣（796）… ●
③缎面绣（3845）
④缎面绣（995）… ●
⑤缎面绣（312）
⑥缎面绣（3746）
⑦缎面绣（3807）… ●
⑧缎面绣（797）
⑨缎面绣（3844）

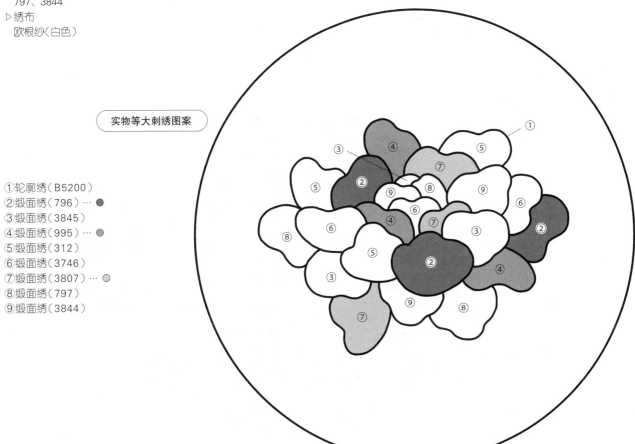

绣绷 15cm

材料

▷ 25号刺绣线…DMC
　500、356、3770、437、208、913、666
▷ 绣布…CHECK&STRIPE
　亚麻布（米白色）

实物等大刺绣图案

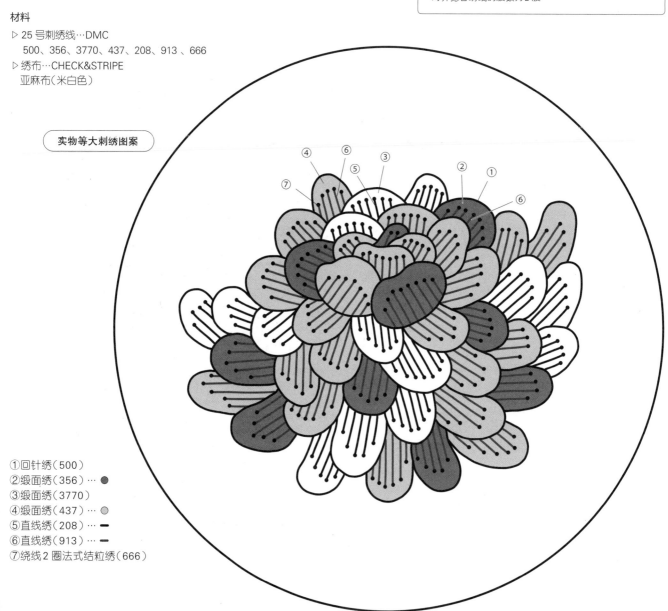

①回针绣（500）
②缎面绣（356）… ●
③缎面绣（3770）
④缎面绣（437）… ●
⑤直线绣（208）… ▬
⑥直线绣（913）… ▬
⑦绕线2圈法式结粒绣（666）

生长

绣绷 **8** cm

材料

▷ 羊毛刺绣线…DMC 7344、7037、7740
▷ 绣布…CHECK&STRIPE
　 亚麻布（米白色）
△ 珠子…TOHO
　 木珠（R20-6 木质）　1颗（用以制作花蕾）

花蕾的实物等大刺绣图案

①直线绣＋飞鸟绣（7344）
②木珠绕线用（7037）

＊②的木珠绕线方法
制作方法参照第47页。图中"·"为花蕾固定位置

花朵的实物等大刺绣图案

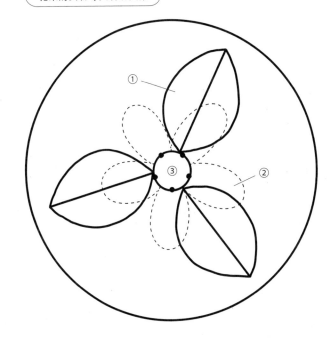

①直线绣＋飞鸟绣（7344）
②立体叶子绣（7037）
③绕线2圈法式结粒绣（7740）

＊图中"·"为立体叶子绣的珠针固定位置

热带植物

绣绷 15cm

- 实物等大刺绣图案使用原尺寸
- 实物等大刺绣图案的圆形轮廓线为绣绷。描印图案时，不需要描印圆形轮廓
- （　）内数字为绣线色号
- ●内数字为对齐捻合绣线的股数。未指定部分均为 2 股

材料

▷ 25 号刺绣线…DMC
704、728、746、797、666、740、777、913、321、16、702、905、3608、3805、606、12、819、718、3607、921、B5200、3838、3746、155、907、906、ECRU、718、605、772、3706、3345、733、973、701、349、966

▷ 羊毛刺绣线…DMC
7344

▷ 绣布
欧根纱（白色）

①缎面绣（704）
②缎面绣（704）
③缎面绣（728）… ◉
④缎面绣（746）
⑤缎面绣（797）
⑥缎面绣（666）
⑦缎面绣（740）
⑧回针绣（777）
⑨直线绣（913）
⑩缎面绣（321）
⑪轮廓绣（16）
⑫直线绣（16）
⑬缎面绣（702）
⑭回针绣（905）
⑮绕线 2 圈法式结粒绣（3608）
⑯绕线 2 圈法式结粒绣（3805）
⑰缎面绣（606）
⑱直线绣 ❶（羊毛刺绣线 7344）… ●
⑲绕线 2 圈法式结粒绣 ❻（12）
⑳长短针绣（819）… ◉
㉑缎面绣（718）
㉒长短针绣（3607）

㉓缎面绣（777）… ◉
㉔回针绣（921）
㉕回针绣（B5200）
㉖回针绣（3838）
㉗缎面绣（3746）
㉘缎面绣（155）
㉙缎面绣（907）
㉚回针绣（906）
㉛缎面绣 （ECRU）
㉜回针绣 （ECRU）
㉝缎面绣（718）
㉞直线绣（605）
㉟绕线 2 圈法式结粒绣（772）
㊱回针绣（3706）
㊲回针绣（3608）
㊳缎面绣（3345）
㊴绕线 2 圈法式结粒绣 ❻（733）
㊵缎面绣（973）
㊶缎面绣（701）
㊷绕线 2 圈法式结粒绣 ❸（349）
㊸回针绣（966）

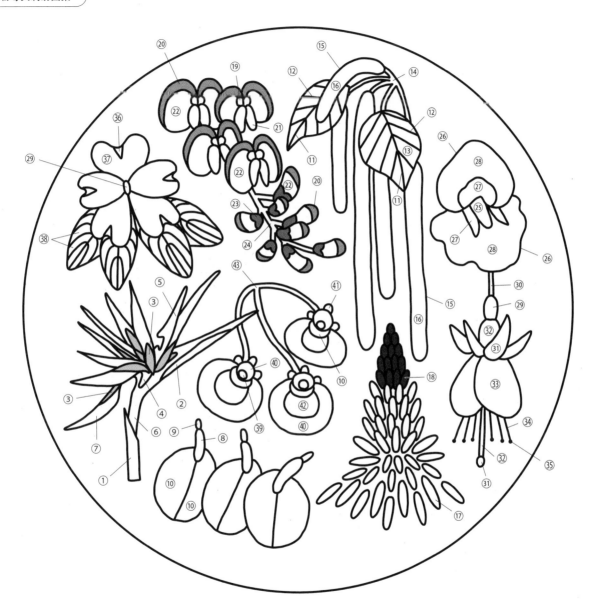

参见第
11 页

欢喜

绣绷 8cm

- 实物等大刺绣图案使用原尺寸
- 实物等大刺绣图案的圆形轮廓线为绣绷。描印图案时，不需要描印圆形轮廓
- （ ）内数字为绣线色号
- ●内数字为对齐捻合绣线的股数。未指定部分均为 2 股

材料

▷ 25 号刺绣线…DMC
　155、208、3805、959、3843、666、720、728、
　437、718、777、208、907、702、699、321、677、
　746、831、797、444、740、310
▷ 绣布…CHECK&STRIPE
　亚麻布（米白色）

实物等大刺绣图案

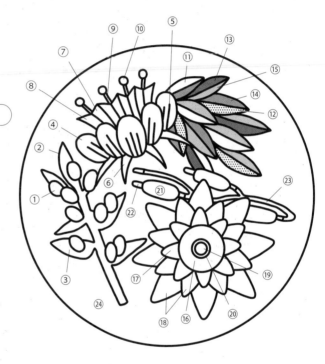

①缎面绣（155）
②回针绣（208）
③缎面绣（3805）
④缎面绣（959）
⑤直线绣（3843）
⑥回针绣（666）
⑦缎面绣（720）
⑧缎面绣（728）
⑨直线绣❹（437）
⑩绕线 2 圈法式结粒绣❻（718）
⑪轮廓绣（777）
⑫轮廓绣（208）… ○
⑬轮廓绣（907）… ●
⑭轮廓绣（702）… ◐
⑮轮廓绣（699）… ●
⑯缎面绣❸（321）
⑰缎面绣（677）
⑱缎面绣（746）
⑲缎面绣（437）
⑳绕线 2 圈法式结粒绣（831）
㉑绕线 2 圈法式结粒绣（797）
㉒缎面绣（444）
㉓缎面绣（740）
㉔背景缎面绣（310）

绣绷 12cm

参见第 12、13 页 **不染**

- · 实物等大刺绣图案使用原尺寸
- · 实物等大刺绣图案的圆形轮廓线为绣绷。描印图案时，不需要描印圆形轮廓
- · ()内数字为绣线色号
- · ●内数字为对齐捻合绣线的股数。未指定部分均为2股

材料

▷ 25 号刺绣线…DMC
310、797、796、720、733、3607、718、777、909、677、208、606、754、312、972、959、819、919、905

▷绣布…CHECK&STRIPE
亚麻布(米白色)

▷珠子…TOHO
木珠(R3-6 木质)1 颗

实物等大刺绣图案

①回针绣❶（310）
②缎面绣（310）
③绕线2圈法式结粒绣❻（797）
④绕线2圈法式结粒绣❻（796）
⑤缎面绣（720）
⑥锁链绣（733）
⑦直线绣（919）
⑧绕线2圈法式结粒绣❸（905）
⑨缎面绣（3607）… ⬤
⑩缎面绣（718）… ⬤
⑪缎面绣（777）
⑫缎面绣（909）
⑬缎面绣（677）
⑭扣眼绣（677）
⑮缎面绣（208）
⑯绕线2圈法式结粒绣❸（606）
⑰缎面绣（754）
⑱轮廓绣❸（312）
⑲缎面绣（959）
⑳回针绣（972）
㉑绕线2圈法式结粒绣❹（819）
㉒木珠缝接用（677）

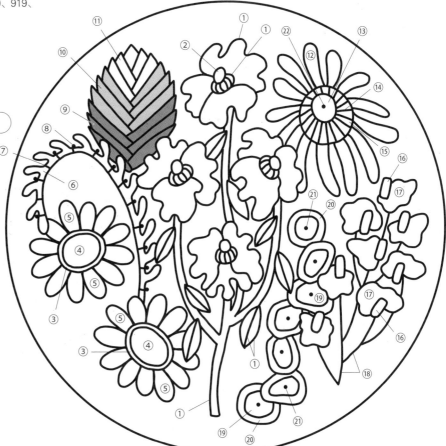

＊⑮的针法
在⑭的扣眼绣之间刺入缎面绣。使用针尾(针鼻儿侧)，挑出已被缎面绣填充的扣眼绣针迹。此时，注意避免扯动缎面绣。

＊㉒的木珠缝接方法
绣线穿针之后，一端打结。从绣布指定位置"·"反面将绣针刺入正面，并穿入木珠。再次刺入"·"中，止缝两次。最后，在绣布反面打结。

独特的草

绣绷 8cm

- 实物等大刺绣图案使用原尺寸
- 实物等大刺绣图案的圆形轮廓线为绣绷。描印图案时，不需要描印圆形轮廓
- （　）内数字为绣线色号
- ●内数字为对齐捻合绣线的股数。未指定部分均为 2 股

材 料

▷ 25 号刺绣线…DMC
720、702、677
▷ 绣布
欧根纱（白色）
▷ 铁丝…SS MIYUKI studio
No.28　1 根

实物等大刺绣图案

①缠绕绣 ❶（720）
②扣眼绣（702）
③缎面绣（677）

＊①的针法
使用剪钳，将铁丝剪成约 1.7cm×7 根（铁丝裁剪方法参照第 45 页）。将铁丝放在图案上，用缠绕绣固定（铁丝固定方法 1 参照第 45 页）。

＊③的针法
在②的扣眼绣之间刺入缎面绣。使用针尾（针鼻儿侧），挑出已被缎面绣填充的扣眼绣针目。此时，注意避免扯动缎面绣。

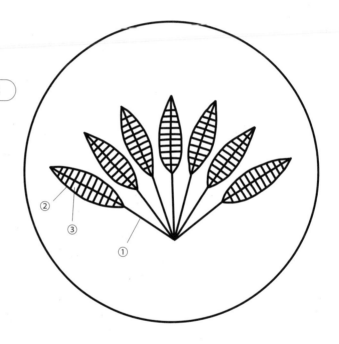

绣绷 **15**cm

- 实物等大刺绣图案使用原尺寸
- 实物等大刺绣图案的圆形轮廓线为绣绷。描印图案时，不需要描印圆形轮廓
- 未指定部分均为回针绣
- 对齐捻合绣线的股数为1股

材 料

▷ 25 号刺绣线…DMC
310
▷ 绣布…CHECK&STRIPE
亚麻布（米白色）

实物等大刺绣图案

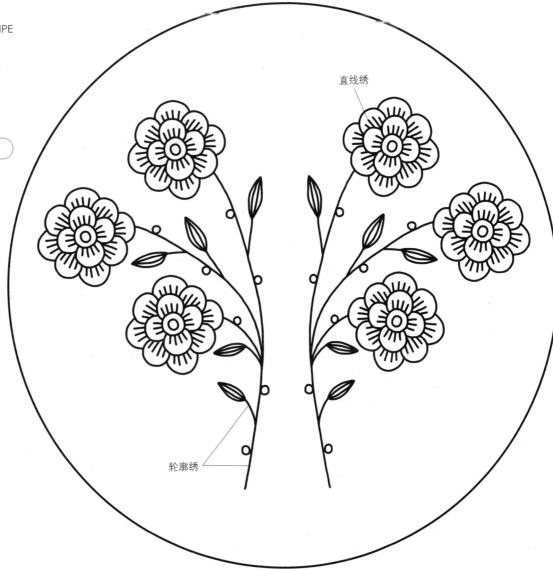

直线绣

轮廓绣

绣绷 15cm

- 实物等大刺绣图案使用原尺寸
- 实物等大刺绣图案的圆形轮廓线为绣绷。描印图案时，不需要描印圆形轮廓
- （ ）内数字为绣线色号
- 对齐捻合绣线的股数为1股

材料

▷ 25 号刺绣线…DMC
321、666、606、817
▷ 绣布…CHECK&STRIPE
亚麻布（米白色）

实物等大刺绣图案

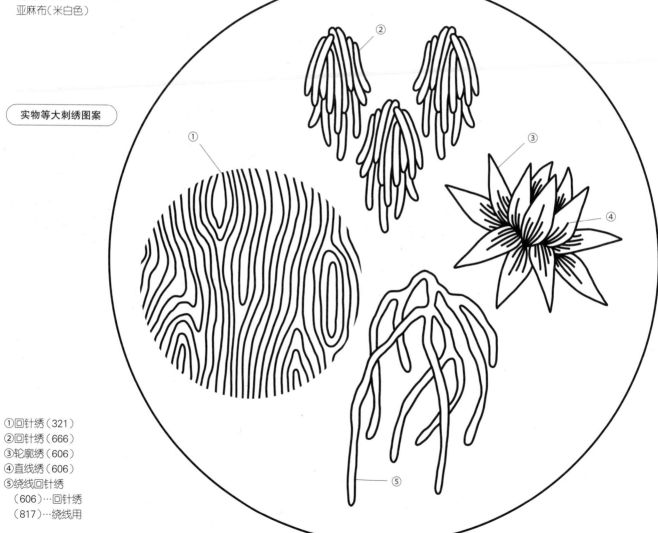

①回针绣（321）
②回针绣（666）
③轮廓绣（606）
④直线绣（606）
⑤绕线回针绣
（606）…回针绣
（817）…绕线用

绣绷 10cm

· 实物等大刺绣图案使用原尺寸
· 实物等大刺绣图案的圆形轮廓线为绣绷。描印图案时, 不需要描印圆形轮廓
· ()内数字为绣线色号
· ●内数字为对齐捻合绣线的股数。未指定部分均为2股

材料

▷ 25 号刺绣线…DMC
 704、3770、746
▷ 绣布
 CHECK&STRIPE 亚麻布（米白色）…底布
 欧根纱（白色）…小花

▷ 铁丝…SS MIYUKI studio
 No.30 3根
▷ 珠子…TOHO
 海水珍珠（No.201） 圆形3mm 9颗

实物等大刺绣图案

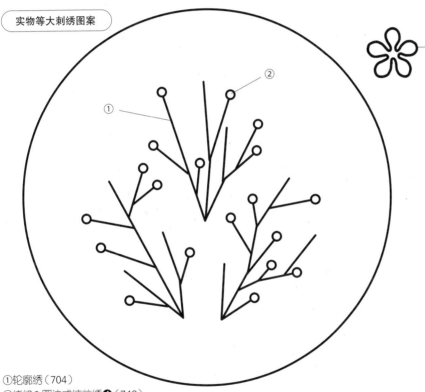

①轮廓绣（704）
②绕线2圈法式结粒绣❹（746）
③缠绕绣❶（3770）

立体小花缝接位置图

*图中 " · " 为小花和海水珍珠缝接位置

*③的针法
使用铁丝制作立体小花。使用剪钳, 将铁丝剪成约10cm×9根。将铁丝放在描印于欧根纱的图案上, 用缠绕绣固定（铁丝固定方法3参照第45页）。从欧根纱中裁剪下来之后, 用③的绣线固定于底布的指定位置（立体小花固定方法参照第46页）。

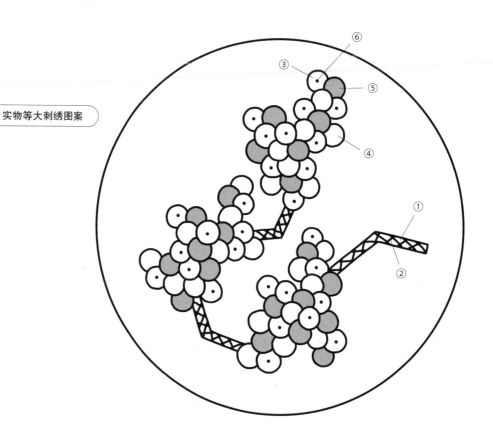

绣绷 10cm

- 实物等大刺绣图案使用原尺寸
- 实物等大刺绣图案的圆形轮廓线为绣绷。描印图案时，不需要描印圆形轮廓
- （　）内数字为绣线色号
- ●内数字为对齐捻合绣线的股数。未指定部分均为 2 股

材料

▷ 25 号刺绣线…DMC
　906、606、3807、B5200、ECRU、943、921

▷ 绣布
　欧根纱（白色）

实物等大刺绣图案

①缎面绣（906）
②螺纹人字绣❸
　（606）…人字绣
　（3807）…绕线用
③缎面绣（B5200）
④缎面绣（ECRU）
⑤缎面绣（943）…
⑥绕线 2 圈法式结粒绣❹（921）

参见第
16、17页

一朵花开

绣绷8cm

- 实物等大刺绣图案使用原尺寸
- 实物等大刺绣图案的圆形轮廓线为绣绷。描印图案时，不需要描印圆形轮廓
- ()内数字为绣线色号
- ●内数字为对齐捻合绣线的股数。未指定部分均为2股

材料

▷ 25号刺绣线…DMC
907、369、ECRU、927、973
▷绣布
欧根纱（白色）

①缎面绣（907）
②绕线2圈法式结粒绣（369）
③缎面绣（ECRU）
④直线绣（927）
⑤绕线2圈法式结粒绣❸（973）

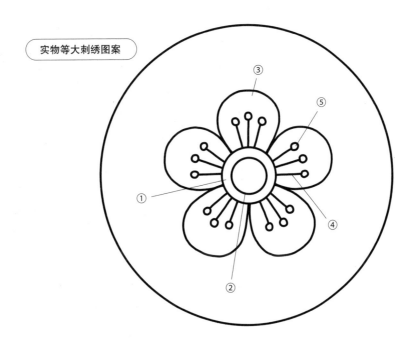

实物等大刺绣图案

18 页 双生花

绣绷 10 cm

- 实物等大刺绣图案使用原尺寸
- 实物等大刺绣图案的圆形轮廓线为绣绷。描印图案时，不需要描印圆形轮廓
- （ ）内数字为绣线色号
- ●内数字为对齐捻合绣线的股数。未指定部分均为 2 股

材料

▷ 25 号刺绣线…DMC
321、718、906、927、701、796、943、947、972、995

▷ 绣布…CHECK&STRIPE
亚麻布（米白色）

▷ 铁丝…SS MIYUKI studio
No.28 1 根

实物等大刺绣图案

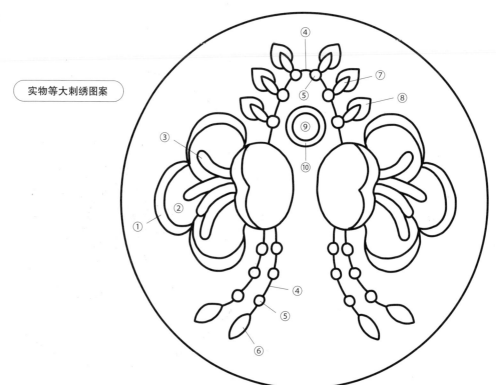

①长短针绣（321）
②长短针绣（718）
③缎面绣（906）
④缠绕绣❶（927）
⑤缎面绣（701）
⑥回针绣（947）
⑦回针绣（972）
⑧缎面绣（995）
⑨缎面绣（943）
⑩缎面绣（796）

*④的针法
使用剪钳，将铁丝剪成约5cm×1根（花上方用）、约2.5cm×2根和2.6cm×2根（花下方用）（铁丝裁剪方法参照第45页）。将铁丝放在图案上，用缠绕绣固定（铁丝固定方法2参照第45页）。

参见第
19 页

花之礼

绣绷12cm

- 实物等大刺绣图案使用原尺寸
- 实物等大刺绣图案的圆形轮廓线为绣绷。描印图案时，不需要描印圆形轮廓
- （　）内数字为绣线色号
- ●内数字为对齐捻合绣线的股数。未指定部分均为2股

材料

▷ 25号刺绣线…DMC
967、612、740、3345、743、3845、966、16、
796、701、3607、666

▷ 绣布…CHECK&STRIPE
亚麻布（米白色）

实物等大刺绣图案

①缎面绣（967）

②回针绣（612）

③缎面绣（3845）

④绕线2圈法式结粒绣（743）

⑤锁链绣（966）

⑥缎面绣（740）

⑦轮廓绣（3345）

⑧回针绣（701）

⑨直线绣（3607）

⑩回针绣（16）

⑪直线绣（16）

⑫直线绣（796）… ━

⑬蝴蝶结❶（666）… ━

★⑬的蝴蝶结制作方法
将长10cm的绣线穿针之后，从正面挑起1次绣布。从绣线中取下针，在绣布正面制作蝴蝶结。观察线头平衡，同时用剪刀剪掉多余的线。结头涂上锁边液即可。

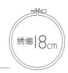

绣绷18cm

· 实物等大刺绣图案使用原尺寸
· 实物等大刺绣图案的圆形轮廓线为绣绷。描印图案时，不需要描印圆形轮廓
· （ ）内数字为绣线色号
· ●内数字为对齐捻合绣线的股数。未指定部分均为2股

材料

▷ 25 号刺绣线…DMC
909、701、3345、906、437、ECRU、831、699、966、310、718、3607、3608、947、704、702、301、3845、921、972、905、733、3808、612、680、500、796、746、919、3746、208、677、3850、400、3805、3848、720、817、16、666

▷ 绣布…CHECK&STRIPE
亚麻布（米白色）

▷ 铁丝…SS MIYUKI studio
No.24 1 根

①缎面绣（909）
②缎面绣（701）
③缎面绣（3345）
④缎面绣（906）
⑤回针绣（437）
⑥回针绣（ECRU）
⑦回针绣（831）
⑧扣眼绣❸（699）
⑨直线绣❸（699）
⑩缎面绣（966）
⑪回针绣（310）
⑫缎面绣（718）
⑬缎面绣（3607）
⑭缎面绣（3608）
⑮缎面绣（947）
⑯缎面绣（704）
⑰缎面绣（702）
⑱轮廓绣❸（301）
⑲回针绣（701）
⑳回针绣（3845）
㉑缎面绣（921）
㉒缎面绣（972）
㉓轮廓绣（905）
㉔缠绕绣❶（733）

㉕回针绣（3808）
㉖缎面绣（612）
㉗绕线2圈法式结粒绣❹（680）
㉘缠绕绣❶（500）
㉙轮廓绣（500）
㉚轮廓绣（3345）
㉛缎面绣 （919）
㉜绕线2圈法式结粒绣（746）
㉝缎面绣（796）
㉞绕线2圈法式结粒绣❹（718）
㉟回针绣（3746）
㊱回针绣❸（208）
㊲绕线2圈法式结粒绣（677）
㊳缎面绣（3850）
㊴轮廓绣（400）
㊵缎面绣（3805）
㊶直线绣❸（3848）
㊷螺纹回针绣
（720）•••回针绣❸
（701）•••绕线用
㊸回针绣❸（720）
㊹绕线2圈法式结粒绣（437）
㊺缎面绣（817）
㊻回针绣（16）
㊼直线绣（666）

＊⑩的针法
在⑧的扣眼绣、⑨的直线绣之间刺入缎面绣。使用针尾（针鼻儿侧），挑出已被缎面绣填充的扣眼绣和直线绣的针迹。此时，注意避免扯动缎面绣。

＊㉔和㉘的针法
使用剪钳，将铁丝剪成约2cm×2根、约3.8cm×1根、约9cm×1根（铁丝裁剪方法参照第45页）。㉔将2cm和3.8cm的铁丝放在图案上，㉘将9cm的铁丝放在图案上，用缠绕绣固定（铁丝固定方法1参照第45页）。

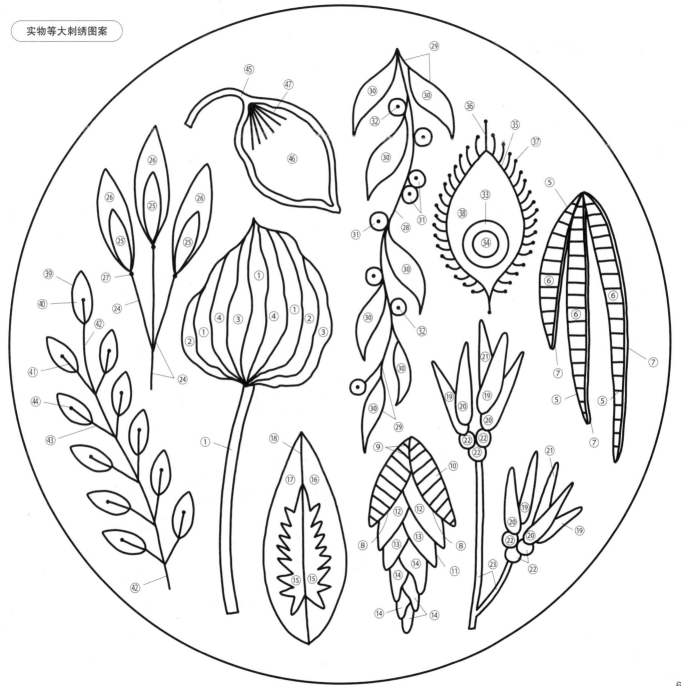

参见第 **22** 页 | **花之眼**

绣绷 **12**cm

- 实物等大刺绣图案使用原尺寸
- 实物等大刺绣图案的圆形轮廓线为绣绷。描印图案时，不需要描印圆形轮廓
- （ ）内数字为绣线色号
- ●内数字为对齐捻合绣线的股数。未指定部分均为1股

材料

▷ 25 号刺绣线…DMC
　680、3805
▷ 羊毛刺绣线…DMC
　7336、7344
▷ 绣布…CHECK&STRIPE
　亚麻布（米白色）

实物等大刺绣图案

①缎面绣❸（680）
②直线绣❹（3805）
③直线绣 2 次（羊毛刺绣线 7336）
④直线绣 2 次（羊毛刺绣线 7344）

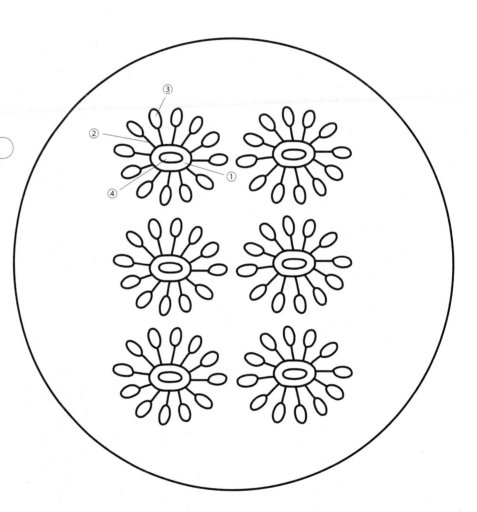

参见第

23 页

玫瑰

绣绷 12cm

- 实物等大刺绣图案使用原尺寸
- 实物等大刺绣图案的圆形轮廓线为绣绷。描印图案时，不需要描印圆形轮廓
- （　　）内数字为绣线色号
- ●内数字为对齐捻合绣线的股数。未指定部分均为 2 股

材料

▷ 25 号刺绣线…DMC
746、ECRU、819、3771、921、321、796、612

▷ 5 号珍珠棉刺绣线…DMC
666

▷ 绣布…CHECK&STRIPE
亚麻布（米白色）

实物等大刺绣图案

①扣眼绣（746）
②缎面绣（819）
③缎面绣（ECRU）… ●
④缎面绣（3771）
⑤轮廓绣（921）
⑥直线绣（321）
⑦绕线 2 圈法式结粒绣（796）
⑧回针绣（612）
⑨扣眼绣❶（5 号珍珠棉刺绣线 666）

★⑨的针法
在①的扣眼绣边缘刺入⑨的扣眼绣
（扣眼绣+扣眼绣参照第41页）。

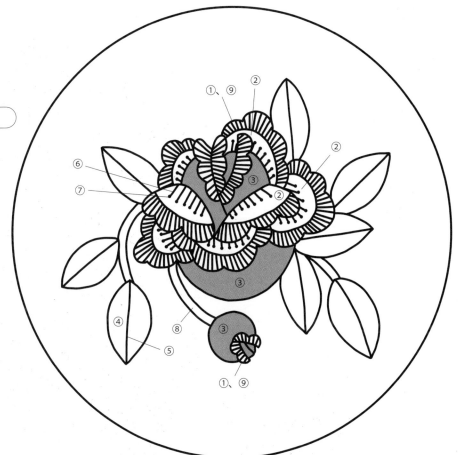

绣绷 18cm

- 实物等大刺绣图案使用原尺寸
- ()内数字为绣线色号
- ●内数字为对齐捻合绣线的股数。未指定部分均为2股

材料

▷ 25 号刺绣线…DMC
666、718、796、3850、ECRU
▷ 绣布
欧根纱（白色）

①扣眼绣（666）
②绕线2圈法式结粒绣❻（718）
③绕线2圈法式结粒绣❻（796）
④缎面绣（796）… ●
⑤缎面绣（3850）… ●
⑥缎面绣（ECRU）… ●

实物等大刺绣图案

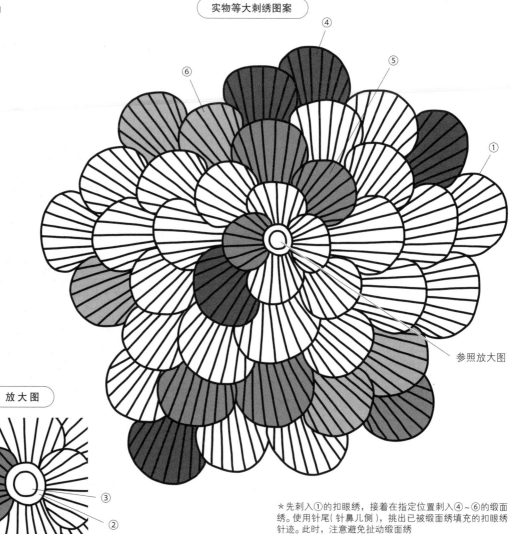

参照放大图

放大图

* 先刺入①的扣眼绣，接着在指定位置刺入④~⑥的缎面绣。使用针尾（针鼻儿侧），挑出已被缎面绣填充的扣眼绣针迹。此时，注意避免扯动缎面绣

花簇 B

绣绷 18cm

- 实物等大刺绣图案使用原尺寸
- （　）内数字为绣线色号
- ●内数字为对齐捻合绣线的股数。未指定部分均为 2 股

材料

▷ 25 号刺绣线…DMC
3845、701、718、907、819、353、208、3607、
21、3836、3608、760
▷ 绣布
欧根纱（白色）

① 扣眼绣（3845）
② 绕线 2 圈法式结粒绣❻（701）
③ 绕线 2 圈法式结粒绣❻（718）
④ 缎面绣（701）…●
⑤ 缎面绣（907）
⑥ 缎面绣（819）
⑦ 缎面绣（353）…●
⑧ 缎面绣（208）
⑨ 缎面绣（3607）
⑩ 缎面绣（21）…●
⑪ 缎面绣（3836）
⑫ 缎面绣（3608）
⑬ 缎面绣（760）

实物等大刺绣图案

参照放大图

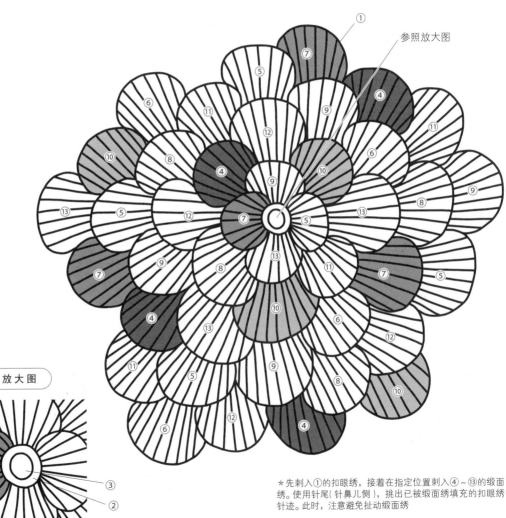

放大图

* 先刺入①的扣眼绣，接着在指定位置刺入④～⑬的缎面绣。使用针尾（针鼻儿侧），挑出已被缎面绣填充的扣眼绣针迹。此时，注意避免扯动缎面绣

参见第

26、27页 **孤芳自赏**

绣绷15cm

- 实物等大刺绣图案使用原尺寸
- 实物等大刺绣图案的圆形轮廓线为绣绷。描印图案时，不需要描印圆形轮廓
- （　）内数字为绣线色号
- 对齐捻合绣线的股数为2股

材料

▷ 25号刺绣线…DMC
704、746、777、718、972、3608、605、ECRU、
728、921、772、995、796、3846、740、612、
718、3770、224、606
▷ 绣布
欧根纱（白色）

①缎面绣（704）
②缎面绣（746）
③绕线10圈卷线结粒绣（777）
④回针绣（777）
⑤缎面绣（718）
⑥绕线2圈法式结粒绣（972）
⑦回针绣（3608）
⑧回针绣（605）
⑨缎面绣（ECRU）
⑩绕线2圈法式结粒绣（728）
⑪长短针绣（ECRU）
⑫长短针绣（772）… ◕
⑬缎面绣（921）
⑭缎面绣（995）
⑮扣眼绣（796）
⑯缎面绣（3846）
⑰扣眼绣（740）
⑱缎面绣（612）
⑲直线绣（718）
⑳绕线2圈法式结粒绣（3770）
㉑缎面绣（224）
㉒回针绣（224）
㉓直线绣（606）

放大图

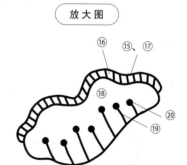

＊⑯的针法
在⑮的扣眼绣之间刺入缎面绣。使用针尾（针鼻儿侧），挑出已被缎面绣填充的扣眼绣针迹。此时，注意避免扯动缎面绣。
＊⑰的针法
在⑮的扣眼绣边缘做扣眼绣（扣眼绣+扣眼绣参照第41页）。

参照放大图

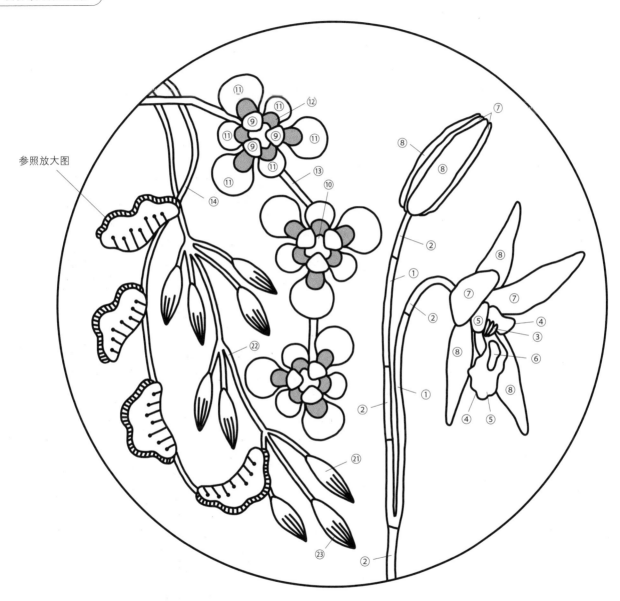

绣绷18cm

· 实物等大刺绣图案使用原尺寸
· （　）内数字为绣线色号
· 对齐捻合绣线的股数为2股

材料

▷ 25号刺绣线…DMC
310、743、777、349、701、907、906、699、3345
▷ 绣布…CHECK&STRIPE
亚麻布（米白色）

实物等大刺绣图案

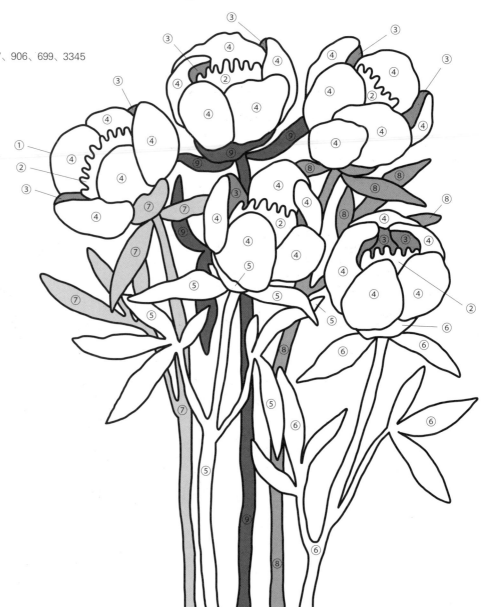

①轮廓绣（310）
②绕线2圈法式结粒绣（743）
③缎面绣（777）… ●
④缎面绣（349）
⑤回针绣（701）
⑥回针绣（907）
⑦回针绣（906）… ○
⑧回针绣（699）… ●
⑨回针绣（3345）… ●

参见第
29 页

彼岸花

绣绷15cm

- 实物等大刺绣图案使用原尺寸
- 实物等大刺绣图案的圆形轮廓线为绣绷。描印图案时，不需要描印圆形轮廓
- （ ）内数字为绣线色号
- ●内数字为对齐捻合绣线的股数。未指定部分均为2股

材料

▷ 25 号刺绣线…DMC
606、3341、677、702、704、017
▷ 绣布
欧根纱（白色）
▷ 铁丝…SS MIYUKI studio
No.26 7 根

实物等大刺绣图案

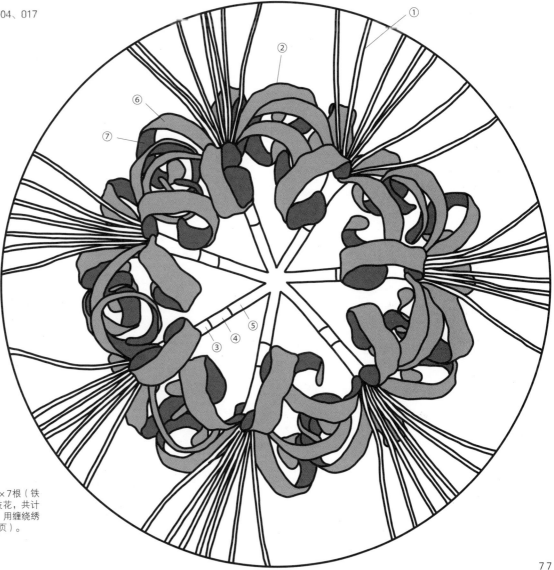

① 缠绕绣❶（606）
② 回针绣❸（3341）
③ 缎面绣（677）
④ 缎面绣（702）
⑤ 回针绣（704）
⑥ 缎面绣（606）…●
⑦ 缎面绣（817）…●

＊①的针法
使用剪钳，将铁丝剪成约5cm×7根（铁丝裁剪方法参照第45页）。7枝花，共计准备49根。将铁丝放在图案上，用缠绕绣固定（铁丝固定方法1参照第45页）。

参见第

30、31页 烂漫

绣绷 15cm

- 实物等大刺绣图案使用原尺寸
- 实物等大刺绣图案的圆形轮廓线为绣绷。描印图案时，不需要描印圆形轮廓
- （　）内数字为绣线色号
- ●内数字为对齐捻合绣线的股数。未指定部分均为 2 股

材料

▷ 25 号刺绣线…DMC
913、3770、666、796、677、967、3808、3341、
921、680、777、905、208、400、720、3848、11、
437、740、907、162、3761、3850、743、972、13、
3805、959、612、437、831、3345、22、718

▷ 绣布
欧根纱（白色）

▷ 铁丝…SS MIYUKI studio
No.28　1 根

① 绕线 2 圈法式结粒绣（3770）
② 缎面绣（913）
③ 缎面绣（666）
④ 缎面绣（796）
⑤ 缎面绣（677）
⑥ 轮廓绣（967）
⑦ 缎面绣（3808）
⑧ 缎面绣（3341）
⑨ 绕线 2 圈法式结粒绣（921）
⑩ 缎面绣（680）
⑪ 缎面绣（777）
⑫ 缎面绣（905）
⑬ 回针绣（208）
⑭ 缎面绣（400）
⑮ 缎面绣（720）
⑯ 缎面绣（3848）
⑰ 绕线 2 圈法式结粒绣❸（11）

⑱ 回针绣（437）
⑲ 回针绣（740）
⑳ 轮廓绣（907）
㉑ 回针绣（162）
㉒ 回针绣（3761）
㉓ 缎面绣（3850）
㉔ 直线绣＋飞鸟绣❸（743）
㉕ 回针绣（972）
㉖ 直线绣 3 次（972）
㉗ 长短针绣（13）
㉘ 长短针绣（3805）
㉙ 缎面绣（959）
㉚ 绕线 2 圈法式结粒绣❹（612）
㉛ 缎面绣（437）
㉜ 回针绣（831）
㉝ 缠绕绣❶（3345）
㉞ 缎面绣（22）
㉟ 缎面绣（718）

铁丝长度示意

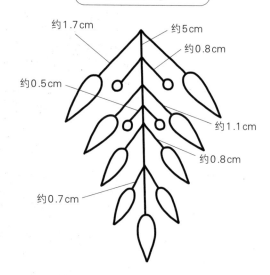

约 1.7cm
约 5cm
约 0.8cm
约 0.5cm
约 1.1cm
约 0.8cm
约 0.7cm

★㉝的针法
使用剪钳，将铁丝剪成约 5cm×1 根、约 1.7cm×2 根、约 1.1cm×2 根、约 0.8cm×4 根、约 0.7cm×2 根和约 0.5cm×2 根（铁丝裁剪方法参照第 45 页）。将铁丝放在图案上，用缠绕绣固定（铁丝固定方法 1 参照第 45 页）。

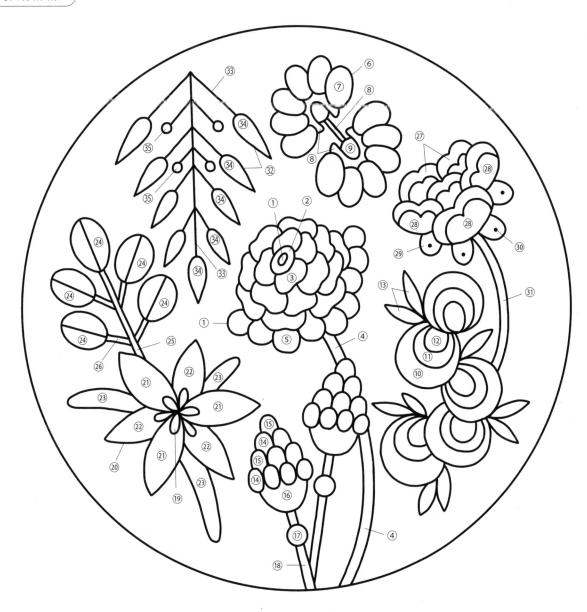

绣绷 12cm

> - 实物等大刺绣图案使用原尺寸
> - 实物等大刺绣图案的圆形轮廓线为绣绷。描印图案时，不需要描印圆形轮廓
> - （ ）内数字为绣线色号
> - ●内数字为对齐捻合绣线的股数。未指定部分均为 2 股

材料

▷ 25 号刺绣线…DMC
718、3746、701、772、310、444、3843、3838、797、3845、3846、3761、B5200、907、437、740、400、943、733、224、728、349、720、677、972、208、606、906、959、746、796、680、666、3706、3607、967、3608、3770、3805

▷ 绣布
CHECK&STRIPE 亚麻布（米白色）…底布
欧根纱（白色）…蝴蝶

▷ 铁丝…SS MIYUKI studio
No.26 1 根

①长短针绣（718）
②长短针绣（3746）
③回针绣（701）
④回针绣（772）
⑤回针绣❶（310）
⑥绕线 2 圈法式结粒绣（444）
⑦缎面绣（3843）
⑧缎面绣（3838）
⑨缎面绣（797）… ●
⑩缎面绣（3845）
⑪缎面绣（3846）
⑫缎面绣（3761）
⑬直线绣❶（B5200）
⑭轮廓绣（907）
⑮绕线 2 圈法式结粒绣（3805）
⑯回针绣（437）
⑰直线绣＋飞鸟绣（740）
⑱轮廓绣（400）
⑲直线绣（400）
⑳缎面绣（943）
㉑回针绣（733）
㉒绕线 2 圈法式结粒绣❸（224）

㉓缎面绣（728）… ●
㉔缎面绣（349）… ●
㉕缎面绣（720）… ●
㉖轮廓绣（677）
㉗直线绣（677）
㉘缎面绣（972）
㉙缎面绣（208）
㉚缎面绣（B5200）
㉛回针绣（B5200）
㉜缎面绣（606）
㉝缎面绣（906）
㉞回针绣（959）
㉟缎面绣（746）
㊱缎面绣（796）
㊲缎面绣（680）
㊳直线绣 2 次（666）
㊴轮廓绣（3706）
㊵缎面绣（967）
㊶缎面绣（3607）
㊷绕线 2 圈法式结粒绣❻（3608）
㊸缠绕绣❶（3770）
㊹固定蝴蝶用（3770）

实物等大刺绣图案

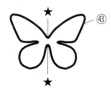

＊㊸的针法
使用铁丝制作立体蝴蝶。在欧根纱上描印图案。使用剪钳，将铁丝剪成约12cm×2 根（铁丝裁剪方法参照第45页）。将铁丝放在描印于欧根纱的图案上，用缠绕绣固定（铁丝固定方法3 参照第45页）。以此，制作2 个。沿着铁丝的轮廓剪掉多余的欧根纱之后，在底布合适位置，用㊹的绣线将蝴蝶指定位置（★）缝接两三次，在反面打结，轻轻上推翅膀，使蝴蝶呈现立体感。

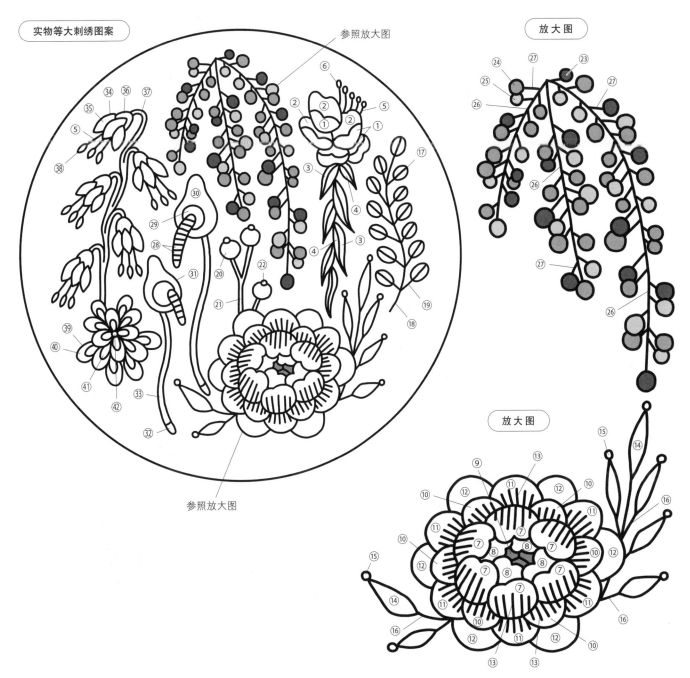

実物等大刺绣图案

参照放大图

放大图

参照放大图

放大图

参见第
33 页

共生

绣绷12cm

- 实物等大刺绣图案使用原尺寸
- 实物等大刺绣图案的圆形轮廓线为绣绷。描印图案时，不需要描印圆形轮廓
- （　）内数字为绣线色号
- ●内数字为对齐捻合绣线的股数。未指定部分均为2股

材料

▷ 25 号刺绣线…DMC
921、677、909、817、437、919、312、972、831、943、680、20、3608、3706、3761、301、444、733、777、612、3345、796、740、400、720、208、959、3807

▷ 5 号珍珠棉刺绣线…DMC
666

▷ 羊毛刺绣线…DMC
7344、7037

▷ 绣布…CHECK&STRIPE
亚麻布（米白色）

①直线绣2次❶（羊毛刺绣线7344）
②缎面绣（921）
③缎面绣（677）
④缎面绣（909）
⑤直线绣❸（817）
⑥直线绣❶（羊毛刺绣线7037）…●
⑦回针绣＋锁链绣
　锁链绣（437）
　回针绣（919）
⑧长短针绣（312）
⑨长短针绣（972）…●
⑩绕线2圈法式结粒绣（943）
⑪绕线2圈法式结粒绣❸（831）
⑫轮廓绣（680）
⑬缎面绣（20）
⑭绕线2圈法式结粒绣（3608）
⑮回针绣（3706）

⑯绕线回针绣
　回针绣❶…（5号珍珠棉刺绣线666）
　绕线用❸…（3761）
⑰缎面绣（301）
⑱绕线2圈法式结粒绣（444）
⑲回针绣（733）
⑳缎面绣（777）
㉑缎面绣（612）…◐
㉒缎面绣（3345）
㉓缎面绣（796）
㉔绕线2圈法式结粒绣（740）
㉕轮廓绣（400）
㉖回针绣（720）
㉗缎面绣（208）
㉘缎面绣（959）
㉙直线绣（3807）

放大图

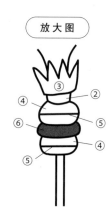

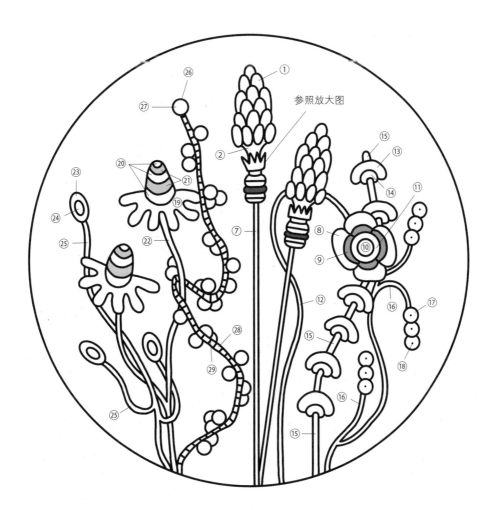

参照放大图

参见第 **34** 页　三神器

绣绷15cm

- 实物等大刺绣图案使用原尺寸
- 实物等大刺绣图案的圆形轮廓线为绣绷。描印图案时，不需要描印圆形轮廓
- （　）内数字为绣线色号
- ●内数字为对齐捻合绣线的股数。未指定部分均为2股

材料

▷ 25 号刺绣线…DMC

677、740、208、3838、349、959、310、
995、972、606、612、718、702、301

▷ 绣布…CHECK&STRIPE
亚麻布（米白色）

实物等大刺绣图案

①回针绣（677）
②绕线2圈法式结粒绣
（677）
③缎面绣（740）
④缎面绣（208）… ○
⑤缎面绣（3838）… ◐
⑥缎面绣（349）… ●
⑦缎面绣（959）… ●
⑧缎面绣（310）
⑨缎面绣（995）
⑩缎面绣（972）
⑪缎面绣（606）
⑫直线绣❶（310）
⑬绕线1圈法式结粒绣（310）
⑭直线绣＋飞鸟绣（612）
⑮螺纹回针绣
回针绣❸（718）
绕线用（702）
⑯绕线2圈法式结粒绣❻（301）

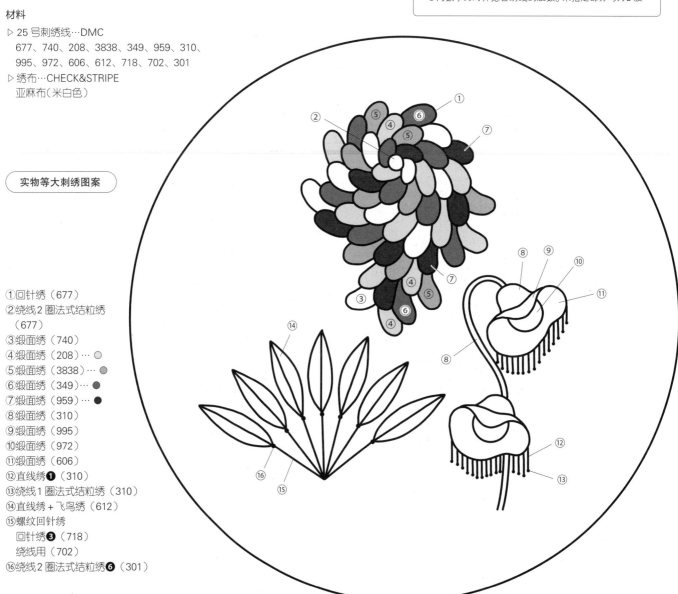

蝴蝶

绣绷 8cm

- 实物等大刺绣图案使用原尺寸
- 实物等大刺绣图案的圆形轮廓线为绣绷。描印图案时，不需要描印圆形轮廓
- （　）内数字为绣线色号
- ●内数字为对齐捻合绣线的股数。未指定部分均为2股

材料

▷ 25 号刺绣线…DMC
　959、718、321、754、01、20、701
▷ 绣布
　欧根纱（黄色）…蝴蝶
　　　　　（白色）…底布
▷ 铁丝…SS MIYUKI studio
　No.26　1 根

实物等大刺绣图案

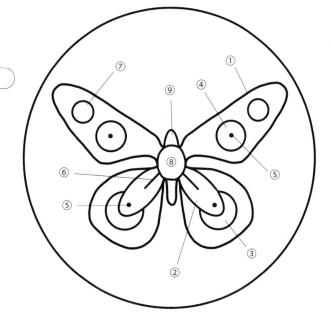

①缠绕绣❶（959）
②回针绣（718）
③缎面绣（20）
④ 缎面绣（321）
⑤绕线2圈法式结粒绣❸（701）
⑥直线绣❹（959）
⑦绕线2圈法式结粒绣（01）
⑧绕线2圈法式结粒绣❸（754）
⑨缎面绣（959）

★①的针法
使用铁丝制作立体蝴蝶。在欧根纱（黄色）上描印图案。将铁丝放在描图案上，用缠绕绣固定，并按②～⑧刺绣。沿着铁丝的轮廓剪掉多余的欧根纱之后，将蝴蝶置于欧根纱（白色）底布上，并通过⑨的针法固定（铁丝固定方法3参照第45页）。

终极挑战

绣绷 18cm

- 实物等大刺绣图案使用原尺寸
- 实物等大刺绣图案的圆形轮廓线为绣绷。描印图案时，不需要描印圆形轮廓
- （ ）内数字为绣线色号
- ●内数字为对齐捻合绣线的股数。未指定部分均为2股

材料

▷ 25 号刺绣线…DMC
310、666、701、208、718、26、301、ECRU、12、677、906、3345、905、3808、3848、321、921、437、919、746、796、972、3805、20、966、3838、831、721、702、3746、400、797、B5200、606、995、3341、704、224、777、3771、22、356、223、517、720、943、728、3607、907、733、612、169

▷ 羊毛刺绣线…DMC
ECRU、7336

▷ 绣布…CHECK&STRIPE
亚麻布（米白色）

▷ 珠子…TOHO
木珠
（R3-6 木质）3 颗
（R10-6 木质）1 颗
（R8-6 木质）6 颗

①回针绣（310）
②缎面绣（666）
③缎面绣（701）
④回针绣（208）
⑤缎面绣（718）
⑥缎面绣（26）
⑦缎面绣（301）
⑧绕线2圈法式结粒绣（ECRU）
⑨缎面绣（12）
⑩缎面绣（677）
⑪扣眼绣❶（羊毛刺绣线ECRU）
⑫缎面绣（906）
⑬缎面绣（3345）
⑭缎面绣（905）
⑮轮廓绣（3808）
⑯缎面绣（3848）
⑰缎面绣（321）
⑱直线绣❶（310）
⑲木珠缝接用（ECRU）

⑳回针绣（921）
㉑缎面绣（437）
㉒轮廓绣（919）
㉓缎面绣（746）
㉔直线绣❶（796）
㉕直线绣❶2 次（羊毛刺绣线7336）
㉖缎面绣（972）
㉗缎面绣（3805）
㉘绕线2圈法式结粒绣（20）
㉙缎面绣（966）
㉚直线绣（3838）
㉛回针绣（831）
㉜缎面绣（721）
㉝回针绣❸（702）
㉞绕线2圈法式结粒绣❻（3746）
㉟缎面绣（400）
㊱直线绣（797）
㊲绕线2圈法式结粒绣（B5200）
㊳木珠绕线用（606）

㊴轮廓绣（995）
㊵回针绣（3341）
㊶缎面绣（704）
㊷回针绣（224）
㊸缎面绣（777）
㊹缎面绣（3771）…●
㊺缎面绣（22）…●
㊻缎面绣（356）…◍
㊼缎面绣（223）…◌
㊽缎面绣（517）
㊾缎面绣（720）
㊿扣眼绣（943）
51缎面绣（B5200）
52回针绣（728）
53绕线2圈法式结粒绣❸（3607）
54缎面绣❸（907）
55轮廓绣（733）
56木珠绕线用（612）
57背景缎面绣（169）

＊⑲的木珠止缝方法
绣线穿针之后，一端打结。从绣布指定位置"•"反面将绣针刺入正面，并穿入1颗木珠（R3-6）。再次刺入"•"中，止缝两三次。最后，在绣布反面打结。剩余2个同样处理。

＊㊳和56的木珠绕线方法
制作方法参照第47页。将指定绣线，缠绕㊳（R10-6）、56（R8-6）的木珠。在绣布指定位置"•"，止缝两三次。最后，在绣布反面打结。

＊51的针法
在㊿的扣眼绣之间刺入缎面绣。使用针尾（针鼻儿侧），挑出已被缎面绣填充的扣眼绣针迹。此时，注意避免扯动缎面绣。

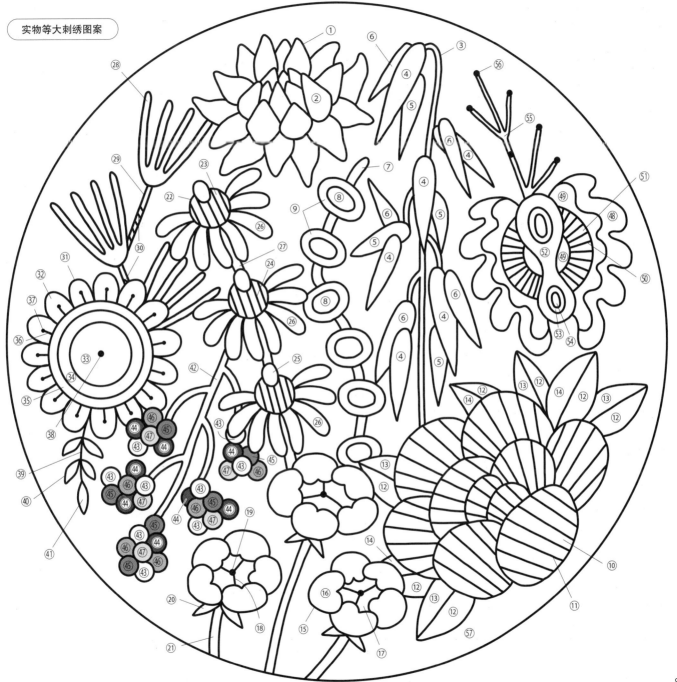

备案号：豫著许可备字-2023-A-0053

图书在版编目（CIP）数据

简单优美的花果刺绣 /（日）美力著；李雪花译. —郑州：河南科学技术出版社，2023.9
ISBN 978-7-5725-1189-9

Ⅰ. ①简⋯ Ⅱ. ①美⋯ ②李⋯ Ⅲ. ①刺绣–图案–日本–图集 Ⅳ. ①J533.6

中国国家版本馆CIP数据核字（2023）第122281号

出版发行：河南科学技术出版社
　　　　　地址：郑州市郑东新区祥盛街27号　　邮编：450016
　　　　　电话：（0371）65737028　　65788613
　　　　　网址：www.hnstp.cn
策划编辑：余水秀
责任编辑：刘　瑞
责任校对：王晓红
封面设计：张　伟
责任印制：张艳芳
印　　刷：河南新达彩印有限公司
经　　销：全国新华书店
开　　本：890 mm×1 240 mm　1/24　印张：4　字数：100千字
版　　次：2023年9月第1版　　2023年9月第1次印刷
定　　价：49.00元

如发现印、装质量问题，影响阅读，请与出版社联系并调换。

MIRIKI
美力

刺绣艺术家，1997年出生在神户。自幼对绘画和手工感兴趣，不知不觉中走上了刺绣之路。她把刺绣作为一种自我表达的方式，大胆而有力的设计和美妙的色彩运用使她在国内外赢得了很高声誉。她通过刺绣表达有趣的想法，创造出能够赋予人力量的作品。她还擅长使用独创技法创作立体刺绣作品。

日语版发行人：滨田胜宏
图书设计：池田香奈子
摄影：介川健一
绘图：渡边梨里香（Pear Filds）
校对：向井雅子
编辑：向山春香
　　　大泽洋子（文化出版局）